快樂塗鴉畫

2

植物＊昆蟲

圖・文◎黃筱晴

目錄

100種可愛 造型教你畫

P 4 ~ P 6 ◇◇◇◇ 鬱金香
P 7 ~ P 8 ◇◇◇◇ 小菊花
P 9 ~ P10 ◇◇◇◇ 瑪格麗特
P11 ~ P13 ◇◇◇◇ 向日葵
P14 ~ P15 ◇◇◇◇ 梅花
P16 ~ P17 ◇◇◇◇ 山茶花
P18 ◇◇◇◇ 杜鵑花
P19 ◇◇◇◇ 蔦蘿花
P20 ◇◇◇◇ 繡球花
P21 ◇◇◇◇ 木槿
P22 ◇◇◇◇ 火鶴與牽牛花
P23 ◇◇◇◇ 牽牛花
P24 ~ P26 ◇◇◇◇ 三色堇
P27 ◇◇◇◇ 石竹與銀蓮花
P28 ~ P29 ◇◇◇◇ 康乃馨

植物小花

P30 ~ P31 ◇◇◇◇ 海芋
P32 ◇◇◇◇ 風鈴草
P33 ◇◇◇◇ 鈴蘭
P34 ~ P36 ◇◇◇◇ 玫瑰
P37 ◇◇◇◇ 罌粟花
P38 ◇◇◇◇ 百合花
P39 ◇◇◇◇ 天堂鳥
P40 ~ P41 ◇◇◇◇ 菖蒲
P42 ◇◇◇◇ 蝴蝶蘭
P43 ◇◇◇◇ 蓮花

植物果樹

P44 ◇◇◇◇ 楓葉與栗子
P45 ◇◇◇◇ 葡萄
P46 ◇◇◇◇ 香菇
P47 ◇◇◇◇ 葉子
P48 ◇◇◇◇ 蘋果樹
P49 ◇◇◇◇ 樹幹
P50 ◇◇◇◇ 松樹

P51 ◇◇◇◇◇◇ 椰子樹　　P55 ◇◇◇◇◇◇ 榕樹

P52 ◇◇◇◇◇◇ 櫻花樹　　P56~P57 ◇◇◇◇ 楓樹

P53 ◇◇◇◇◇◇ 浮萍與荷葉　　P58~P59 ◇◇◇◇ 仙人掌

P54 ◇◇◇◇◇◇ 桃花樹

❀ 小小昆蟲

P60 ◇◇◇◇◇◇ 蝸牛

P61~P63 ◇◇◇◇ 瓢蟲

P64~P65 ◇◇◇◇ 獨角仙

P66 ◇◇◇◇◇◇ 鍬形蟲

P67 ◇◇◇◇◇◇ 蜜蜂

P68~P70 ◇◇◇◇ 蝴蝶

P71 ◇◇◇◇◇◇ 毛毛蟲

P72~P73 ◇◇◇◇ 蜻蜓

P74~P75 ◇◇◇◇ 螞蟻

P76~P77 ◇◇◇◇ 螢火蟲

P78~P79 ◇◇◇◇ 蟬

P80~P83 ◇◇◇◇ 蜘蛛

P84 ◇◇◇◇◇◇ 天牛

P85 ◇◇◇◇◇◇ 蚱蜢

P86~P87 ◇◇◇◇ 螳螂

P89 ◇◇◇◇◇◇ 水黽

附錄〔塗、剪、黏〕

P89 ~ P90
著色畫

P95
拼拼樂

P91 ~ P92
剪貼畫

P96
創意聯想

P93 ~ P94
動手作卡片

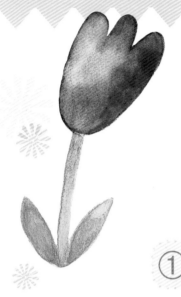

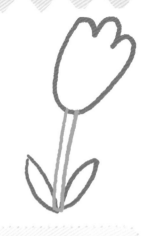

① 一個歪歪鴨腳印　② 兩片葉子畫一起　③ 粗粗的莖上下連

我來教你畫
　一提到鬱金香
最容易讓人想起荷蘭
了，這個充滿風車及
花朵的美麗國度。他
們有各種的顏色，象
徵不同的意義。

① 一個袋子口開開　② 尖尖小山兩邊連　③ 尖角連丫腳斜歪

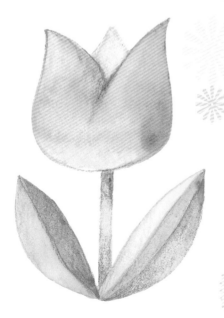

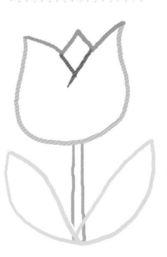

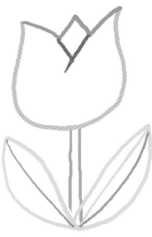

④ 長長的莖立中間　⑤ 二片葉子角尖尖　⑥ 葉脈畫出直直線

學習小畫家
冬天到春天是
他們生長的季節，屬
於溫帶的植物，它開
花時的造型像杯子一
樣，簡單易學。

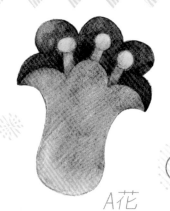
A花

① 半圓兩邊向外彎

② 三個半圓連二邊

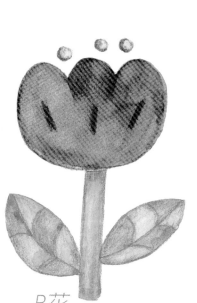
B花

③ 四個半圓連上面

④ 中間長出三個圈

⑤ 伸出六根腳相連

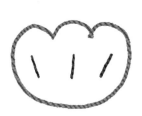

① 圓圓胖胖鴨腳印

② 上面三個小圓圈

③ 立在綠柱子上面

④ 兩邊葉子上下長

 鬱ㄩˋ 金ㄐㄧㄣ 香ㄒㄧㄤ

我來教你畫

　　學會了前面簡單的鬱金香，我們把它畫成整束的花朵，記得葉子要畫大片一點，花瓣的層次可用同色系的顏色來區分，有一點動態更好喔！

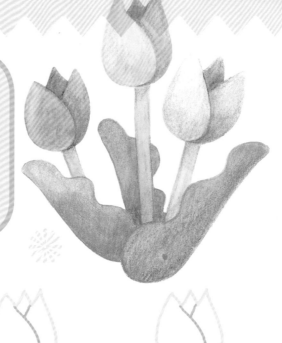

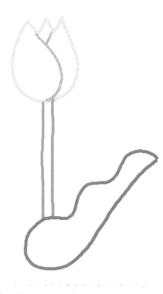

① 水滴上有三尖角　② 丫字長腳圓彎彎　③ 綠色柱子直又長　④ 葉子波浪朝上長

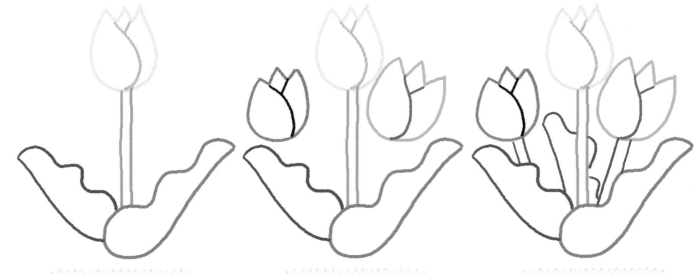

⑤ 對面也有波浪葉　　⑥ 兩邊再畫一個花　　⑦ 三個花有三片葉

小菊花

學習小畫家

菊花的種類很多造型也都不一樣，最明顯的於花瓣的瓣數多寡，我們先來試試簡單的小菊花，中間的小花心可以用其他顏色表現喔！

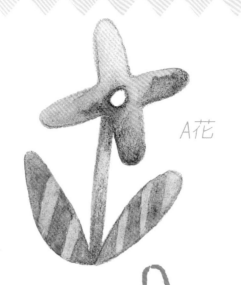
A花

① 一個十字圓圓角

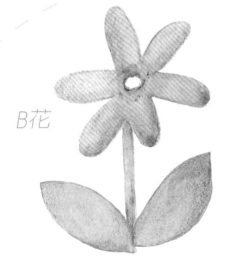
B花

② 上有圈圈下有葉　　③ 一根莖將上下連

① 六角星星頭圓圓　　② 上有小圓下有葉　　③ 再畫一葉相作伴　　④ 還有綠莖中間長

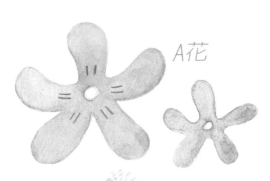

A花

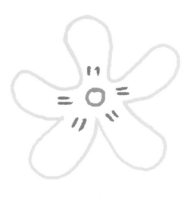

① 五角星星圓圓角

② 小圓長出鬍鬚線

我來教你畫多瓣數的菊花，花瓣圍繞著中間的花心，花朵呈現圓形或橢圓形，初學者較難拿捏花瓣的大小，多畫幾次便能掌握了，這可以訓練他們手指的靈活度喔！

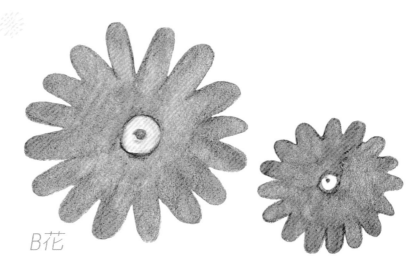

B花

① 長長圓條畫成圓

② 花中一個小圓圈

③ 還有一個小紅點

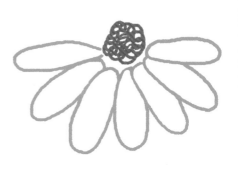

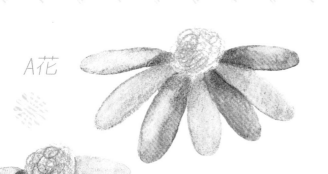

A花

① 一團捲捲棉花球　② 長條圓圓成半圓

學習小畫家

AB花是瑪格
麗特的正側面畫法，
A花的花瓣形狀像長
長的米粒一片片的圍
繞在下方，B花為抽
象的花瓣，以尖尖的
鋸齒形狀來表現。

B花

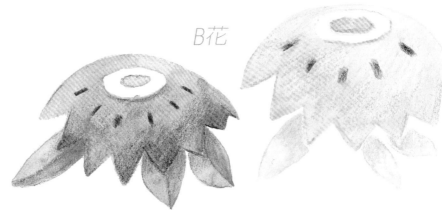

B花

① 半圓朝下角尖尖　② 大圓小圓疊上頭　③ 向外發射小虛線　④ 尖尖三片葉下連

我來教你畫

　　瑪格麗特的花心可以用捲捲筆觸來畫成一棵小圓球，花瓣像手掌一樣畫出五瓣，由於是正側面圖，所以是長在花心下方；如果是正面，就將花瓣畫出1○瓣，繞成圓形即可。

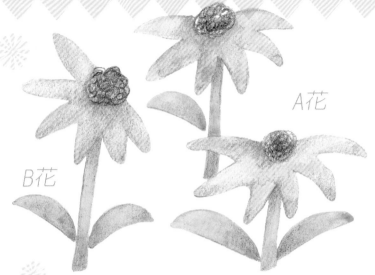

A花

B花

A花

① 一筆捲捲棉花球　　② 六片花瓣像手掌　　③ 畫半圓再畫橫線

B花

① 一筆捲捲棉花球　② 六片花瓣像手掌　③ 綠色的莖細又長　④ 半圓葉子兩邊長

向 日 葵

B花

學習小畫家
向日葵也屬多
辦數的花朵，但是它
的花心比較大，可畫
上格子線條，或畫出
二個圓圈就可以表現
出它的特點！

A花

A花

①小小圓角圍成圓　　②花上一個大橢圓　　③小小橢圓畫中間

B花

①畫出一個大橢圓　　②直線橫線交叉線　　③長長圓角花瓣黏

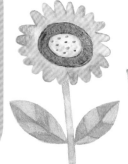

向工 日�' 葵ᵞ

我來教你畫

　向日葵多生長於夏天，花朵顏色以黃色、褐色、咖啡色為主，花心可點出咖啡色小點點表現，葉子則是兩邊對稱的生長。

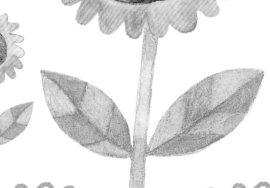

① 長條花瓣繞成圓

② 大橢圓畫在裡面

③ 長出一個小橢圓

④ 橢圓上有小點點

⑤ 粗粗的莖直又長

⑥ 左右二葉對稱長

學習小畫家

抽象的向日葵畫法主
要畫出圓形或橢圓形的花
形，花蕊大又具有明顯的點
點造型，二片大大的葉子畫
在莖的二邊，就可以了。

① 畫出一個大圓圈

② 中間畫一個小圓

③ 綠色的莖直直立

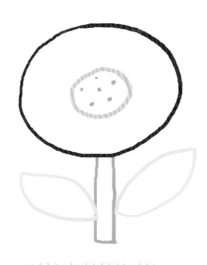

④ 葉子長在左右邊

⑤ 小圓上面畫點點

⑥ 畫出鬍線像太陽

植物小花

星花

① 一顆星星五角形　　② 一個小圓亮晶晶

聖誕紅

① 七個尖角連一起　　② 三個小圓圈花蕊

梅花A

① 五個半圓連成圓　　② 中間一個小圓圈

梅花B

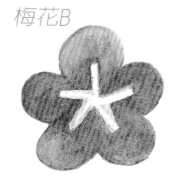 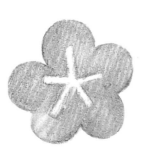

① 五個半圓連成圓　　② 一個大字在中間

梅花

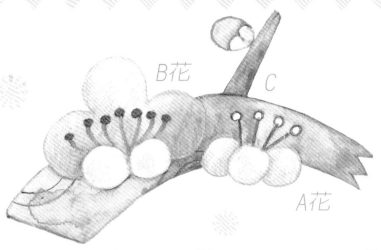

B花

C

A花

學習小畫家

梅花多為五瓣花瓣,能在低溫下生長開花,所以我們說它"越冷越開花"開花時不要葉子襯托,給人硬瘦、有骨氣的氣節想像。而梅花也是我們的國花喔!

植物小花

15

A花

① 畫出一個小圓圈　② 左右二邊圓圈連　③ 4根花蕊直直站　④ 再加4個小點點

B花

 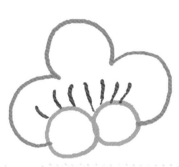 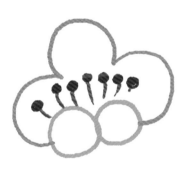

① 二個圓圈連起來　② 三個半圓圍上面　③ 小圓上面長虛線　④ 花蕊一點一點圓

C

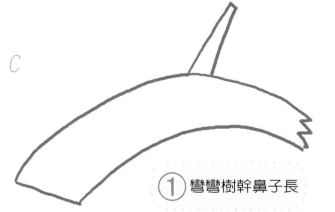 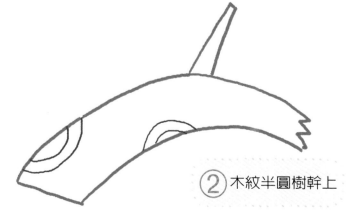

① 彎彎樹幹鼻子長　② 木紋半圓樹幹上

植物小花

我來教你畫

　　山茶花也屬於杯形的花朵，因為花瓣的瓣數有多與寡的不同，所以正面畫出圓圓的形態即可，其花蕊呈現渾圓的柱狀。以下AB花為簡單的幾何造型。

A花

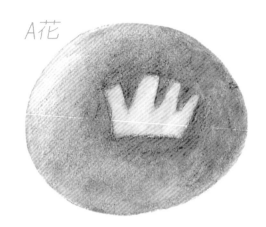

B花

A花

① 畫出一個大圓盤

② 四根花蕊直直長

B花

① 彎彎扭扭連成圈

② 圈內大圓包小圓

③ 放出光芒像太陽

山茶花 ㄕㄢ ㄔㄚˊ ㄏㄨㄚ

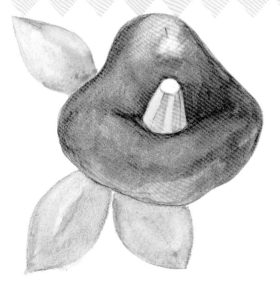

學習小畫家

山茶花在冬天裡美麗的盛
開。當大部份的植物都落葉而無
生氣時，它還是靜靜地綻放著。
讓人很容易感染到一份高傲和它
的深沉與謹慎。因此，她的花語
之一就是「謹慎」。

① 上尖下圓畫一圈

② 小圓圈畫在中間

③ 圓圈下連接方腳

④ 加上四根直線條

⑤ 上有一葉下二葉

⑥ 葉脈畫在葉中間

植物小花

18

我來教你畫

春天來臨時，公園裡最常見的杜鵑花有紅的、白的、橙色的，美不勝收，一般我們常見的為五片花瓣，此杜鵑為幾何簡化的側面圖，可用多種顏色來表現。

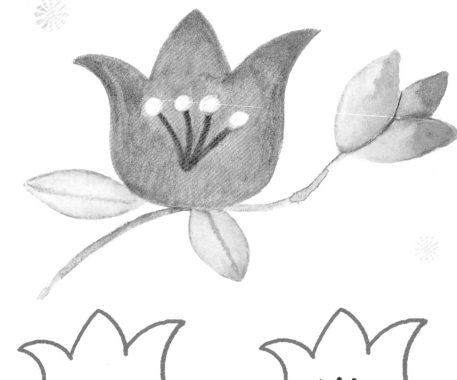

① 一個袋子兩邊開

② 三個尖角當頭蓋

③ 裡面裝著四枝蕊

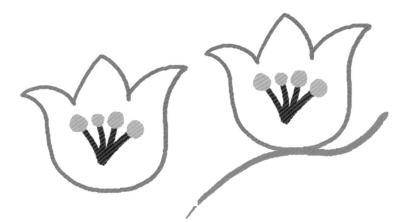

④ 粉球掛在蕊上頭

⑤ 彎彎枝幹在花旁

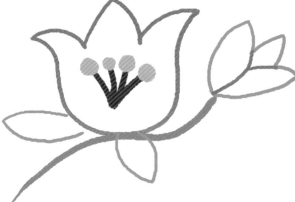

⑥ 葉子一片一片長

學習小畫家
蔦蘿形態分為
星形和圓形，葉子像
針狀葉，花蕊長長的
格外明顯，繁殖性高
多於夏季生長。

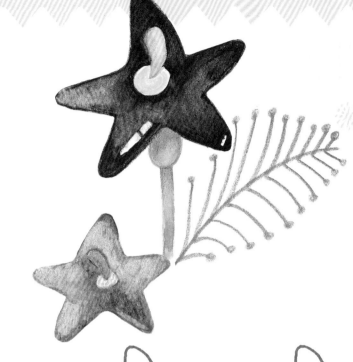

① 五片花瓣像星星　② 長長花蕊像水滴　③ 花心圓圓連花蕊　④ 星下花托方腳立

⑤ 綠色莖枝直又長　⑥ 彎線上下各有葉　⑦ 葉子頂端畫圓點

繡ㄒㄧㄡˋ 球ㄑㄧㄡˊ 花ㄏㄨㄚ

植物小花

20

我來教你畫

　A花叫做三角繡球花～就是三角形的花朵造型,用線條來表現毛茸茸的感覺;B花則為一般繡球花,圓圓的體態上佈滿許多有大有小的小花兒,是最常見的繡球花造型。

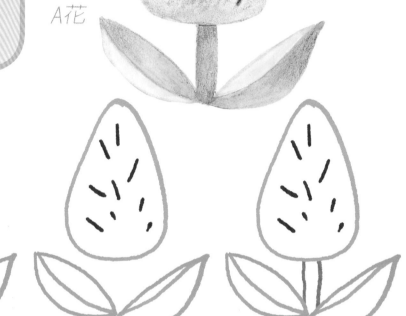

A花

① 一個三角角圓圓　　② 二片葉子角尖尖　　③ 葉子中間葉脈切　　④ 二條直線上下連

B花

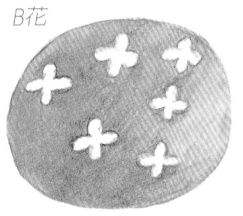

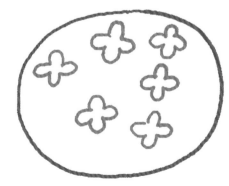

① 一個花朵圓又大　　② 還有好多小白花

學習小畫家

木槿又稱芙
蓉，花瓣相互交疊成
一片，花蕊特別突出
並佈滿小花粉，葉子
多為三角葉或為多齒
葉是它的重要特徵
喔！

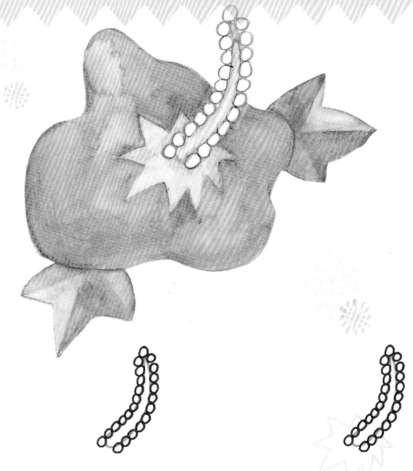

① 花蕊上尖下又圓

② 外圍好多小圓點

③ 尖尖小花黏花蕊

④ 彎曲線連成一圈

⑤ 左右二邊三角葉

⑥ 葉脈分出三條線

火鶴與牽牛花

植物小花

22

我來教你畫

　　火鶴的畫法很簡單，只要在愛心上畫出一條彎彎的花蕊，就完成了；而花瓣上具有放射狀的紋路，畫與不畫在於個人喜好，以黃色和紅色為主色即可。

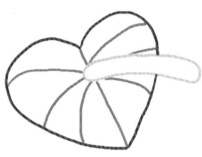

① 彎彎花蕊立心上　　　② 向外放射出光芒

我們一起認識它

　　牽牛花的花心部份較白，所以呈現出像星星形狀的漸層，花瓣相疊成圓形形態，牽牛花的繁殖性很強，所以有許多顏色種類喔～

① 牽牛花朵大又圓　　　② 一顆星星掛上面

學習小畫家
通常牽牛花會
蔓延在圍牆邊或籬笆
上向上生長，捲曲的
藤蔓和三角的葉子是
牽牛花的主要特徵。

① 右上左下橢圓花

② 六角星星尖尖角

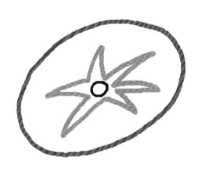

③ 花心一顆小圓球

④ 花托上有三尖角

⑤ 二條線連起兩邊

⑥ 捲捲線條花托連

我來教你畫

　似貓臉又似蝴蝶，由於三色菫的花瓣有很獨特的斑紋，看起來像貓的臉孔，所以又被稱為「貓兒臉」。

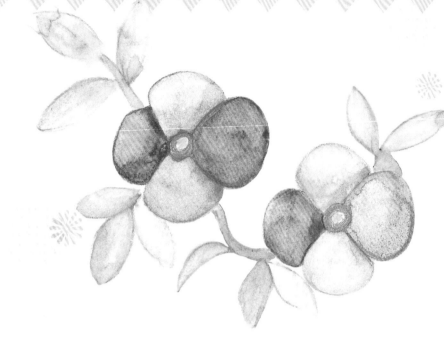

① 二圓中有二小圓

② 小圓上面畫點點

③ 右邊翅膀長一片

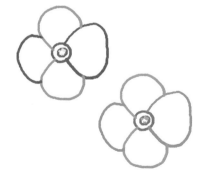

④ 上下弧線像彎勾

⑤ 半圓連上下弧線

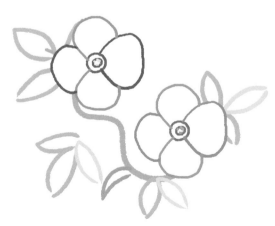

⑥ 莖枝蜿蜒葉片接

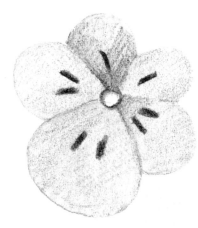

學習小畫家

嚴格來說三
色菫有五片花瓣，分
別是頂瓣兩片、側瓣
兩片和底瓣一片，由
於整朵花酷似蝴蝶，
所以又被稱為「蝴蝶
花」。其植株矮小且
花色多。

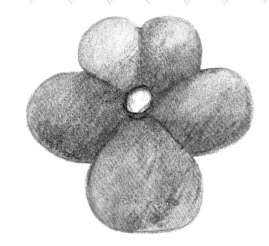

① 花心一顆小圓圈

② 圓圈下面花一片

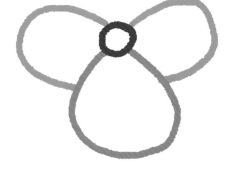

③ 左右兩片翅膀連

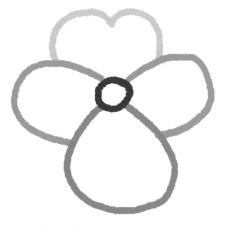

④ 麥當勞掛最上面

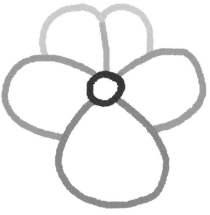

⑤ 中間畫線到花心

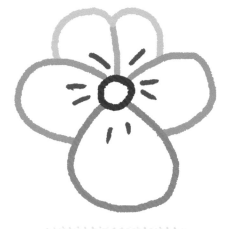

⑥ 像太陽放出光芒

三ㄙ 色ㄙ 菫ㄐㄧㄣ

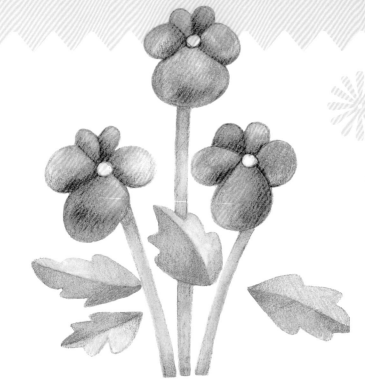

我來教你畫

鋸齒邊緣的葉子是三色菫的特色之一，原產於歐洲，喜歡涼快的天氣又耐寒，向來以色彩豐富，花形奇緻且又鮮明秀麗為著稱。

① 麥當勞左右半圓

② 下有半圓二端連

③ 花心一顆小圓圈

④ 直線與尖角相連

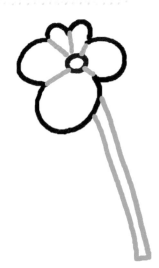

⑤ 一根彎彎長綠莖

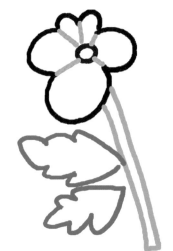

⑥ 長出五角鋸齒葉

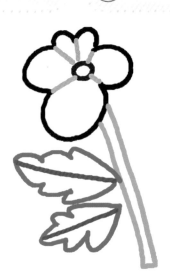

⑦ 頭尾相連葉脈線

石竹ㄓㄨˊ 與ㄩˇ 銀ㄣˊ 蓮ㄌㄢˊ 花ㄏㄨ

學習小畫家

石竹的花瓣呈尖角造型而且花瓣數多，可用深淺不同的顏色來表現出來。銀蓮花有大大的花蕊，花瓣呈現可愛的鴨腳印形狀，記得要點上花蕊點點喔！

石竹

銀蓮花

植物小花

27

石竹

① 花瓣尖尖連成圈

② 裡面還有一個花

③ 中間花心二小圓

銀蓮花

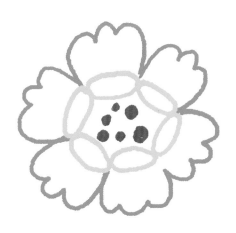

① 六片鴨腳印相連

② 扁扁橢圓串成鍊

③ 中間畫上小點點

植物小花

我來教你畫

　　康乃馨的花瓣很多，我們可以把它多畫幾層閃電般的鋸齒線來表現。康乃馨是媽媽之花，在母親節時候，我們都獻上美麗的康乃馨給媽媽，祝她母親節快樂！

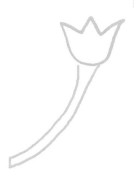

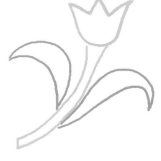

① 鴨腳印上尖下圓

② 一根長莖彎彎連

③ 二邊葉子長彎捲

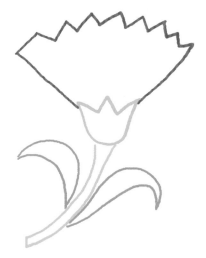

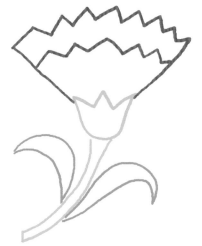

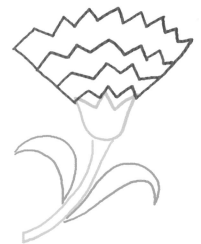

④ 向上開花像雨傘

⑤ 傘上畫出小小山

⑥ 大山小山成花瓣

學習小畫家

利用色鉛筆可以畫出濃淡層次的
花朵，尤其像康乃馨多瓣的形態，將花瓣
邊緣畫成鋸齒邊，裡面加上幾道鋸齒，便
很像是康乃馨了喔！

A花

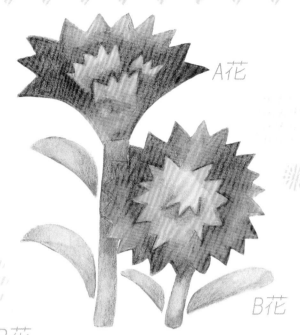

A花

① 向上開出閃電花

② 鋸齒花瓣一片片

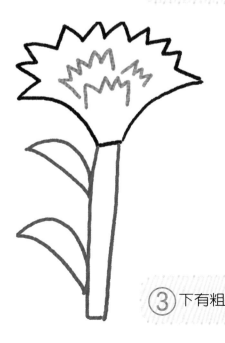

③ 下有粗莖邊有葉

B花

B花

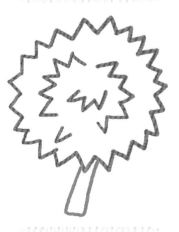

① 鋸齒小山畫成圓

② 還有幾道閃電線

③ 一根短短綠粗莖

④ 左右二邊半葉形

我來教你畫
　　海芋生長於春夏之際，它的形態像高腳杯一樣，中間的花蕊像手指般挺立，長長的莖直立在海芋田裡，隨風搖曳。

① 橢圓左圓右尖尖

② 下緣冒出小圓圈

③ 袋子開開二端連

④ 綠色的莖直又長

① 一個袋子口平平

② 冒出一個小圓頭

海（ㄏㄞˇ）芋（ㄩˋ）

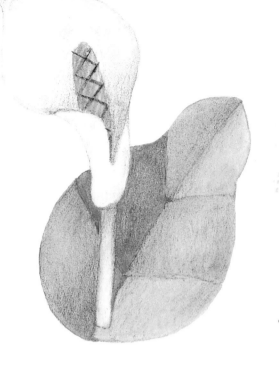

① 左圓右斜打個勾　② 一個袋子連兩端　③ 左上右下畫一葉　④ 一根手指冒出來

⑤ 交叉線將手指繞　⑥ 直直長莖連下來　⑦ 葫蘆頭尖下圓葉　⑧ 上有葉脈連葉邊

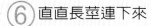

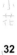

風_{ㄈㄥ} 鈴_{ㄌㄧㄥˊ} 草_{ㄘㄠˇ}

植物小花

32

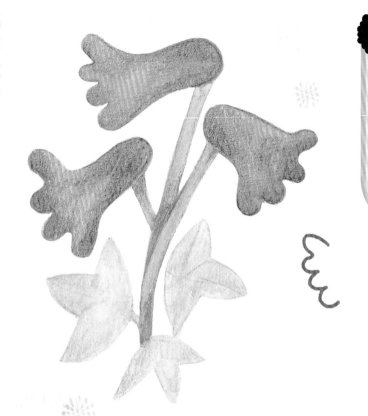

我來教你畫

風鈴草依其風鈴的外形而得名，又名吊鐘花。歐洲人稱風鈴草為「瑪莉亞的菫菜」，對此花情有獨鍾。除了單純的觀賞外，人們也曾稱它為「喉草」，做為藥草來使用。風鈴草花語為「感謝」。

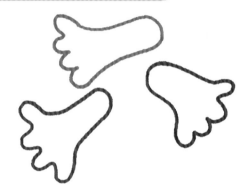

① 四個小小腳指頭　　② 連成三個小腳印

③ 綠色的莖長彎彎　　④ 接起三個小腳印　　⑤ 半邊三角半圓葉

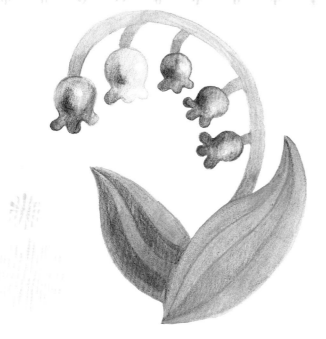

學習小畫家

鈴蘭的花苞像風鈴，大大小小的排成彎彎的一列，用莖枝將鈴蘭串在一起，像風鈴搖曳；鈴蘭的花瓣像手指頭，小圓圓的好可愛。

① 圓圓短短三指頭

② 半圓連起像風鈴

③ 大小鈴鐺排排列

④ 一條彎彎莖上畫

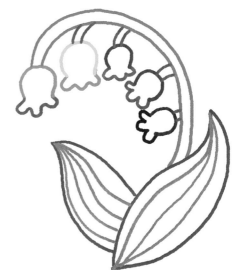

⑤ 伸出四莖連小花

⑥ 彎彎葉子胖又大

⑦ 條紋線連上下端

玫ㄟ 瑰ㄍㄨㄟ

我來教你畫

紅色的玫瑰代表熱情，花瓣一瓣接一瓣互相交疊，在圖上寫出一個∩就很像花瓣的形態了，或者也可以用螺旋狀的線條來表現。

① 一彎線分二花瓣

② 彎彎弧線分一半

③ 二線中以彎線連

④ 莖枝畫在花下端

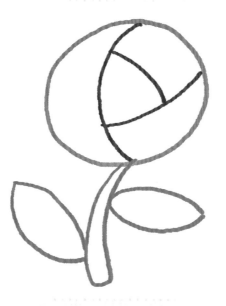

⑤ 二片葉子上下長

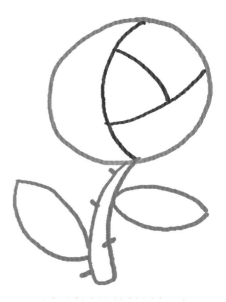

⑥ 尖尖的刺長身上

學習小畫家

玫瑰的花瓣數因
種類而有多寡之不同,不
過只要畫出花心和主要花
瓣的形態就可以了,切
記 "A" 字的特殊造型。

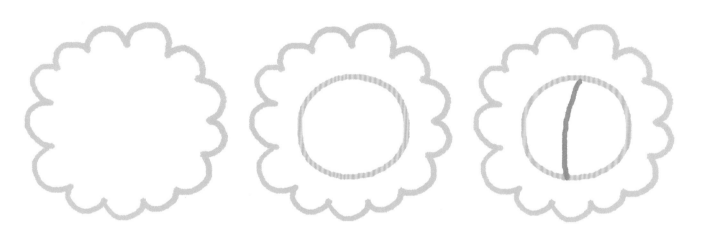

① 圓圓鋸齒像雲朵　　② 大大花心像饅頭　　③ 一條線切成兩半

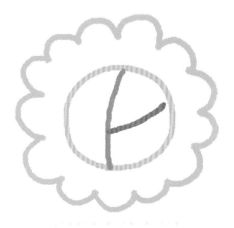
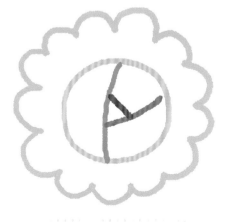

④ 半圓上有弧線切　　⑤ 一短線將二線連

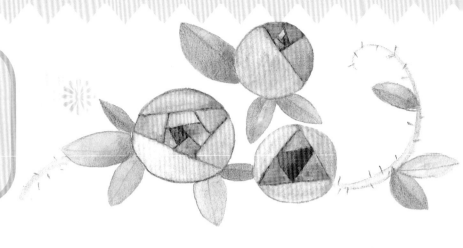

我來教你畫

　　若想將花瓣描繪出來，只要記得將花瓣不斷分成一半，並以同方向進行分割即可，例如順時針或逆時針方向。

① 先畫出一個橢圓　　② 三角形連接圓邊　　③ 中間一個倒三角

① 一個圓圓的圓圈　　② 上有斜線畫二半　　③ 一個大A一條線

① 一個大大的圓圈　　② 二條橫線一直線　　③ 一個H寫中間　　④ 再將每邊分二半

學習小畫家

罌粟花為杯形的花形，有長長的莖支撐住
花朵，葉子邊緣為不規則圓鋸齒邊，像手一樣。
罌粟花脫落後十餘天，蒴果長成，其大小和形狀
與雞蛋相似。

① 右高左低扁扁雲　　② 雲中一個小圓形　　③ 斜斜臉盆裝朵雲

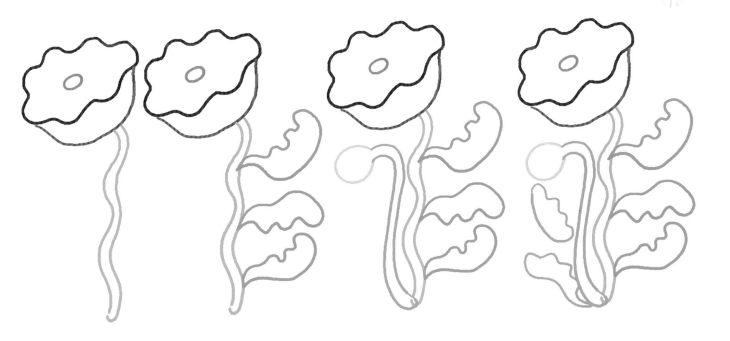

④ 彎彎曲曲的長莖　　⑤ 葉像手又像海浪　　⑥ 伸出一枝小燈籠　　⑦ 左右兩邊葉子長

百合花

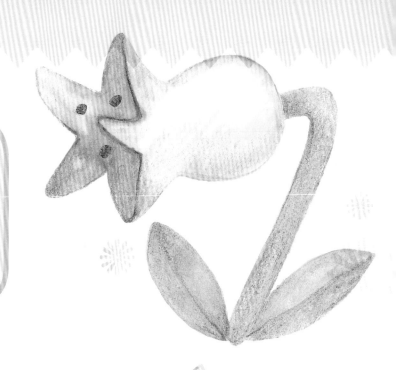

我來教你畫

　　百合花的花形為喇叭狀開放，花瓣有五瓣，花蕊長而細前端具花粉球花朵在莖的前端彎曲，屬風車形的花形。百合香味清新甜美，適宜作為盆栽擺飾或送人兩相宜。

① 上下長而中間短

② 右接一個馬蹄形

③ 突出二角連二端

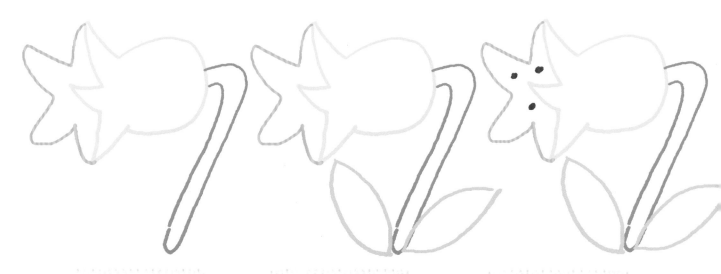

④ 彎曲的莖像拐杖

⑤ 二片葉子對稱長

⑥ 一點一點小花蕊

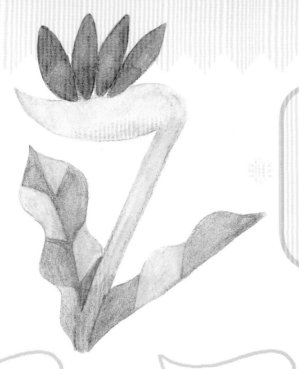

學習小畫家
因為它的莖就像是一
隻鳥的頭部、花瓣像頭部的羽
冠，葉子像翅膀，色彩鮮豔
像是從天堂飛來的鳥兒一樣，
所以稱它為天堂鳥。又稱極樂
鳥。

① 圓圓頭尖尖鳥嘴

② 綠莖直直像脖子

③ 花瓣四片長上頭

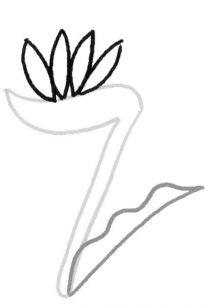

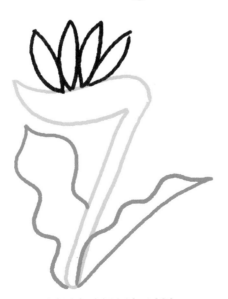

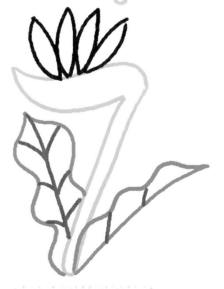

④ 葉子斜長連波浪

⑤ 波浪成葉兩邊長

⑥ 斜斜葉脈像羽毛

我來教你畫

　菖蒲是屬於端午節氣的花，原產於日本，具有特殊的神秘感，長而直的葉子，有多種顏色，花蕊較花瓣長，而花瓣則是呈現倒卵形。

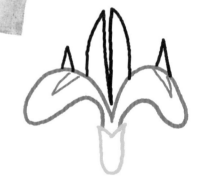

① 向外彎出兔子耳

② 花蕊尖尖立上面

③ 花托上尖下圓圓

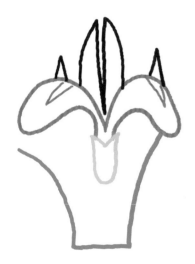

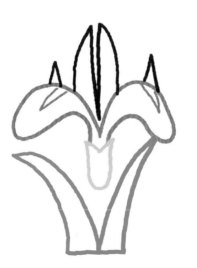

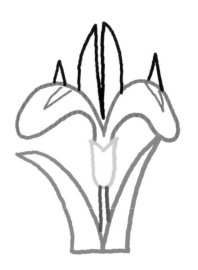

④ 左右弧度平線連

⑤ 打勾連起葉二邊

⑥ 直直長莖上下接

植物小花

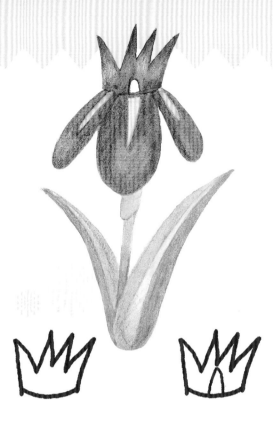

學習小畫家

菖蒲具有藥理活性,常被
用於中藥的使用,據說菖蒲形如利
劍,可斬妖驅魔,常與艾草、榕枝
成為端午節時的重要聖物。

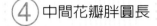

① 花蕊直立如小草　② 蕊上冒出小圓角　③ 左右二片長翅膀　④ 中間花瓣胖圓長

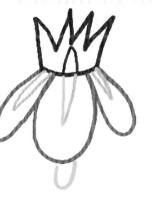

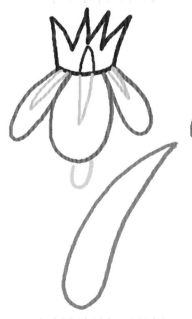

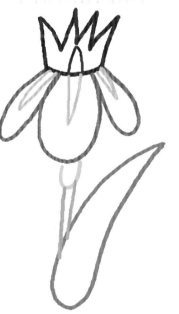

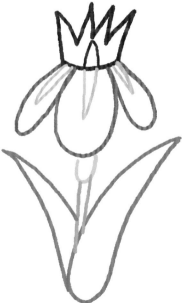

⑤ 花瓣下連接小圓　⑥ 細長葉子如長劍　⑦ 直線連接花與葉　⑧ 兩邊尖長葉相伴

蝴蝶 ㄏㄨˊ ㄉㄧㄝˊ 蘭 ㄌㄢˊ

植物小花

42

我來教你畫 蝴蝶蘭的花姿 就像蝴蝶飛舞因而 得名,有"蘭花之 后"的美名,只要花 瓣形狀畫像蝴蝶,就 已經可以抓的準蝴蝶 蘭的輪廓了。

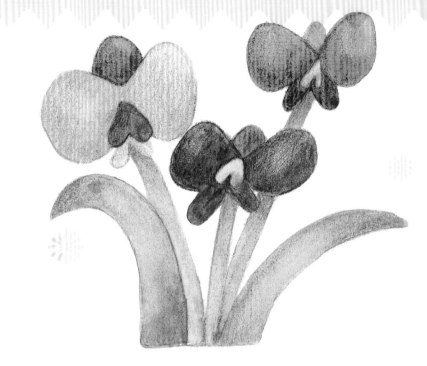

① 一個倒立小愛心

② 蝴蝶包愛心飛舞

③ 上端長出小圓角

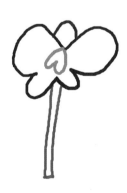

④ 下端莖枝直長長

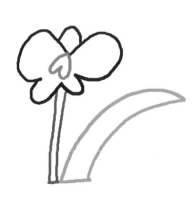

⑤ 細長葉子向外彎

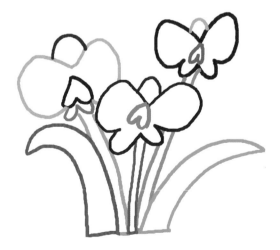

⑥ 左右蝴蝶相作伴

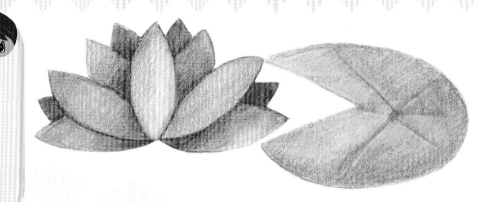

學習小畫家

蓮花就是「荷花」。只是「荷」代表的是花和葉的總稱，而「蓮」代表的則是蓮子的部分，也就是蓮花的果實，蓮花的葉面在長成後浮出水面，睡蓮則相反。

① 長長花瓣上下尖

② 左右兩瓣連中間

③ 二瓣後各接一片

④ 片片之間有尖角

⑤ 各從凹角冒出來

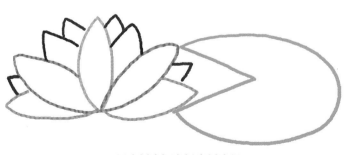

⑥ 橢圓缺三角一塊

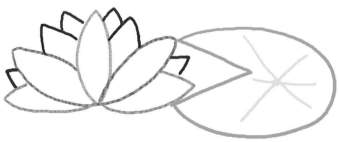

⑦ 三條線交叉一點

教你怎麼畫
　楓葉在秋天變
冷時轉變成紅橙色，
呈現五角葉形。栗子
是秋冬健康的堅果，
褐色外殼圓渾，有一
突出尖角，有非常多
的健康療效。

楓葉

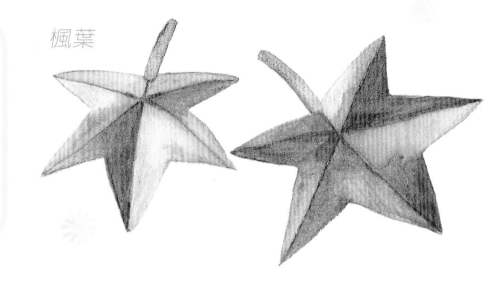

① 三條直線交一點

② 葉脈粗粗線上連

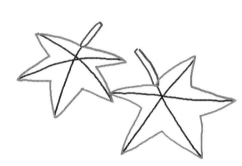

③ 一凸一凹連端點

栗子

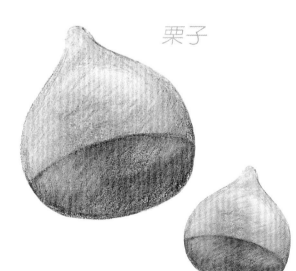

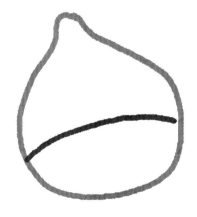

① 圓圓果實凸圓角

② 下有彎彎線一條

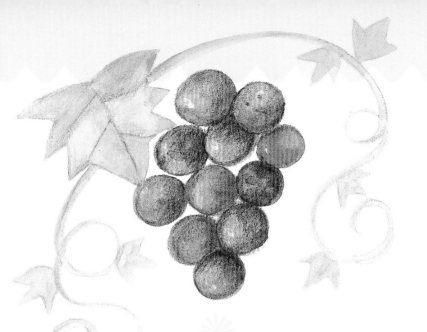

植物悄悄話

葡萄果實累累成串，生長於葡萄藤上，三角的葉子與藤蔓是葡萄數的主要特徵，是全世界產量最多且最古老的。豐富的養分也可使我們身體強健喔！

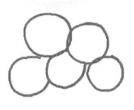

① 五個圓圓小圓圈

② 六顆小圓接著連

③ 鋸齒葉子尖尖角

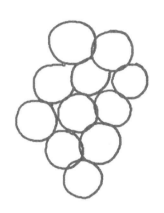

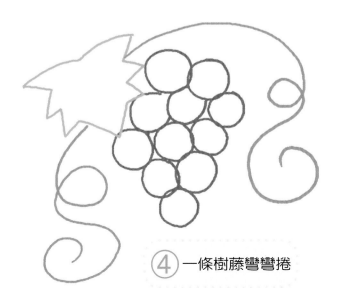

④ 一條樹藤彎彎捲

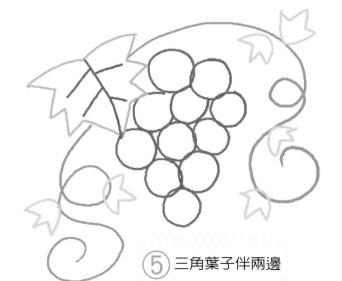

⑤ 三角葉子伴兩邊

香菇 ㄒㄧㄤ ㄍㄨ

教你怎麼畫 蕈類，又稱菌類，俗稱為菇類，為傘狀的菌種植物，野外的香菇具有華麗的外表，但通常含有劇毒；可食的菇類有豐富的營養質，對人體有相當大的助益。

A菇

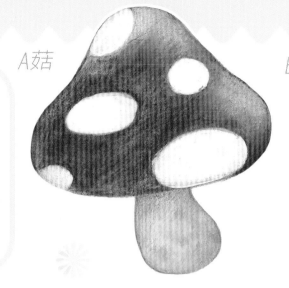

B菇

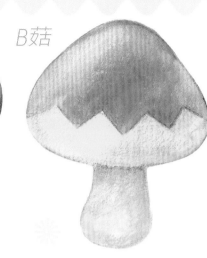

A菇

① 三角形有圓圓角

② 短短把手像雨傘

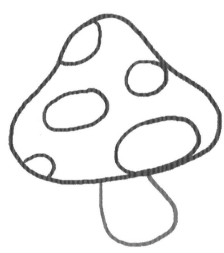

③ 雨傘上面有白雲

B菇

① 一個三角像做山

② 大山裡面有小山

③ 還有一根大樹幹

荷葉

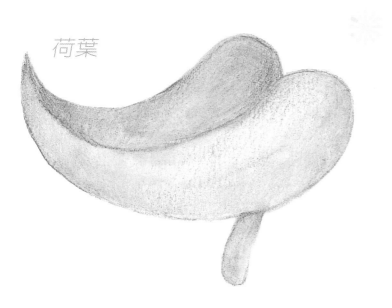

植物悄悄話
荷葉形狀大而
堅挺，其莖長而有韌
性，此為側面的荷葉
造型。樹葉的葉子兩
邊生長，葉子因樹種
而有所不同。

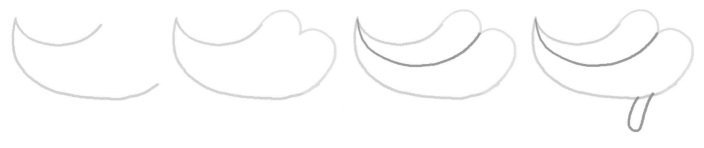

① 二個半圓一端連　　② 3的二端接二圓　　③ 線連左右二端點　　④ 綠莖像隻小手柄

樹葉

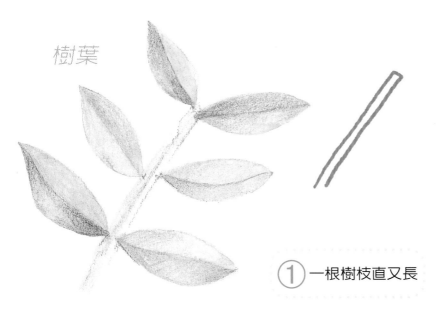

① 一根樹枝直又長　　② 二邊尖角葉子長

蘋果ㄆㄧㄥˊ ㄍㄨㄛˇ 樹ㄕㄨˋ

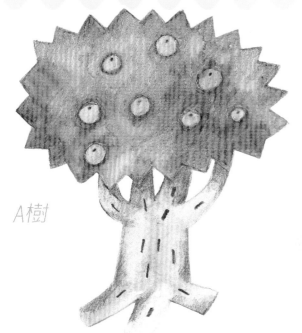

A樹

教你怎麼畫

　　想像的蘋果樹紅通通
的，還有蘋果在上面，科學家
牛頓因為被掉下的蘋果砸到，
左思右想出許多偉大的理論。
我們可以發揮想像畫出各種果
實的樹與葉子。

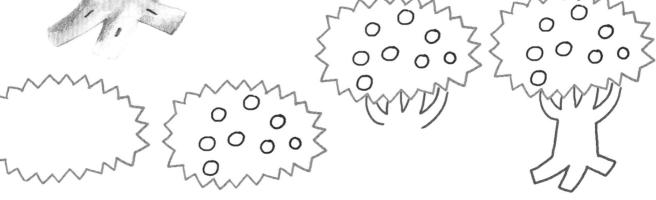

① 尖尖鋸齒繞成圓　② 圓上畫出小圓點　③ 四根樹枝像手指　④ 粗粗樹幹三隻腳

B葉

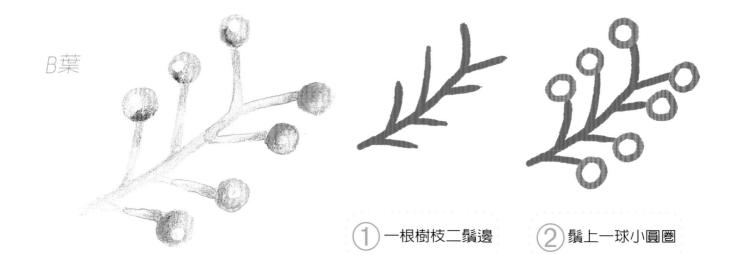

① 一根樹枝二鬍邊　② 鬍上一球小圓圈

植物悄悄話
樹木在腐朽斷
裂之後，留下樹幹的
切面部份，上面有樹
幹的年輪代表著歲月
的痕跡，加上小蟲爬
在樹上，讓它保有生
命感。

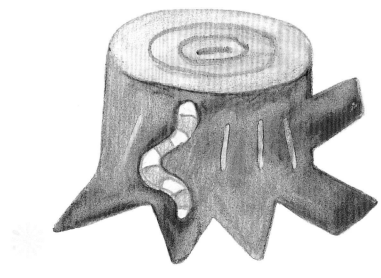

① 一個橢圓扁圓圓

② 大圓中有三扁圓

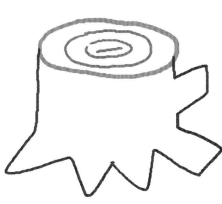

③ 四腳樹根短又尖

④ 彎曲小蟲爬樹幹

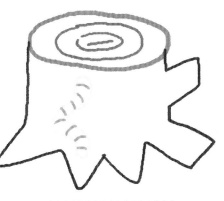

⑤ 身上畫出橫線條

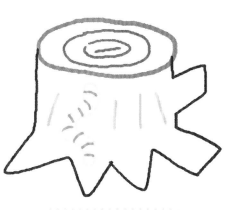

⑥ 直線紋畫樹幹上

松ㄙㄨㄥ 樹ㄕㄨ

教你怎麼畫

　　松樹生長在較高且溫度低的地方，聖誕節的時候我們就是用松樹當作聖誕樹來使用，加上美麗的裝飾和閃亮燈泡，美麗極了！

A樹

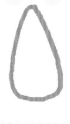

① 長長三角圓圓角

B樹

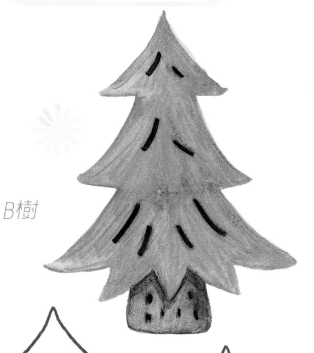

② 大大水滴三角上　　③ 畫上樹葉一撇撇

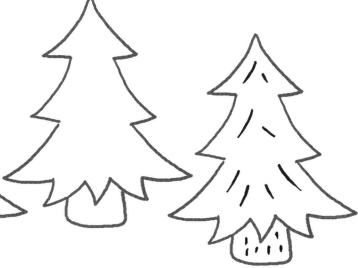

① 一個三角二鋸邊　　② 下緣尖角連二邊　　③ 短短方腳站中間　　④ 點點木紋撇線葉

椰ㄧㄝˊ 子ㄗˇ 樹ㄕㄨˋ

植物果樹

51

植物悄悄話

常見的椰子樹為大王椰子和椰子樹，學校裡多半種植大王椰子；而海邊常見的為椰子樹，生長於熱帶地區，椰子果實還具有豐富的糖類與養分喔！

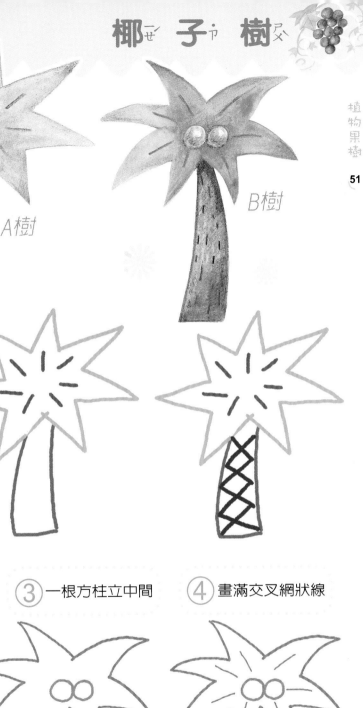

A樹

B樹

A樹

① 七個尖角圍成圈　② 樹上七條短虛線　③ 一根方柱立中間　④ 畫滿交叉網狀線

B樹

① 二個小圓圈相連　② 七尖角葉為外圈　③ 下有樹幹彎彎長　④ 點點樹紋虛線葉

櫻 花 樹

教你怎麼畫

櫻花樹到春暖花開的季節就會盛開，一點點的粉紅花兒像細雪，愛心的花瓣會隨風吹落，為春天帶來浪漫的春風。

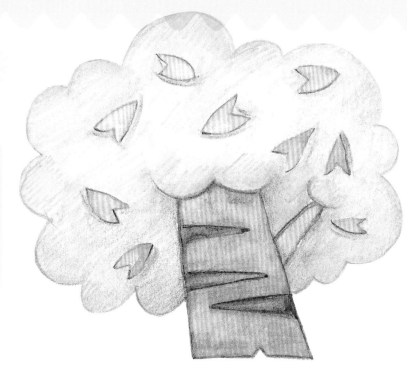

① 二個半圓邊相連　　② 粗粗樹幹斜樹枝　　③ 半圓掛在樹枝前

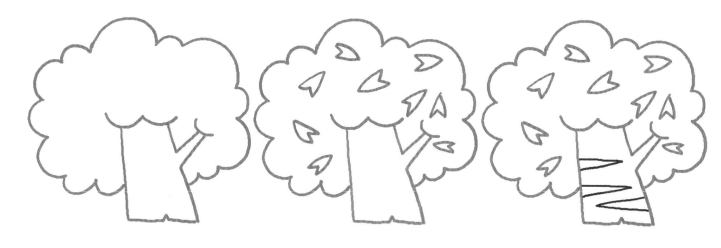

④ 蓬蓬樹葉像雲朵　　⑤ 愛心櫻花滿枝頭　　⑥ 尖角木紋畫樹上

植物悄悄話
池塘湖邊的水面漂浮著藍色、紫色的小花就是浮萍，四周有圓圓胖胖的葉跟隨著，還有一片片橢圓的荷葉，缺了一角是荷葉的特徵喔！

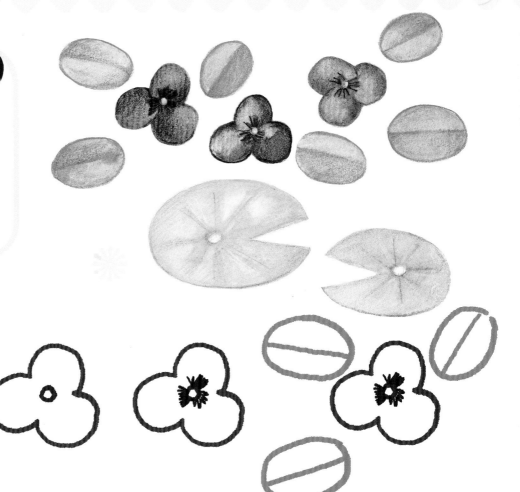

① 三個半圓連成花　② 中間一顆小圓點　③ 圓點長出毛毛邊　④ 橢圓葉中畫一線

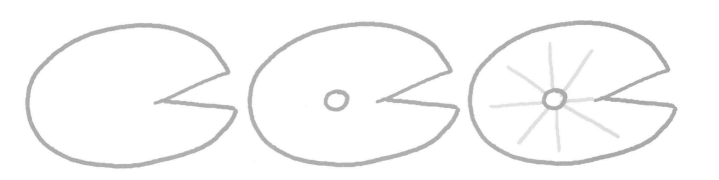

① 缺角圓像小精靈　② 小小圓圈像眼睛　③ 畫出米字變荷葉

桃ㄊㄠˊ 花ㄏㄨㄚ 樹ㄕㄨˋ

教你怎麼畫
　　樹木的顏色和
造型可以將它幾何
化、抽象化，並用特
徵來表現，畫幾朵小
花在樹上，用桃紅色
來凸顯，便成了桃花
樹。

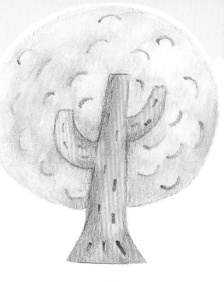

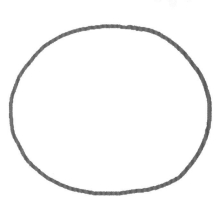

① 一個大大的圓圈

② 六片花瓣小花朵

① 樹幹伸出左右手

③ 短短樹幹鋸齒邊

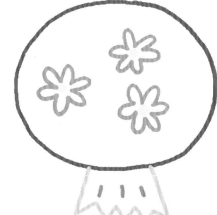

④ 花心小點樹紋線

② 大圓圈包在外頭

③ 彎彎弧線像雲朵

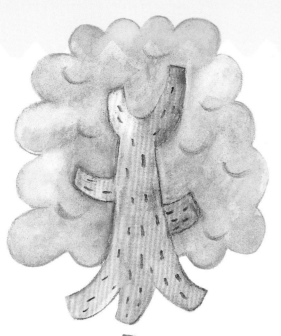

植物悄悄話
榕樹的樹葉
非常茂密，就像是一個大大的雲朵，常常樹立在人行道或公園裡，他們光合作用為城市換上新鮮的空氣。

① 細長樹幹二角彎

② 三枝樹根腳下長

③ 左右二根粗又短

④ 畫出梯形樹葉叢

⑤ 沿著梯形畫雲朵

⑥ 圓弧樹葉虛線紋

楓ㄈㄥ 樹ㄕㄨ

教你怎麼畫

　　楓樹也叫做槭ㄘㄨ 樹，楓葉在秋冬之際逐漸變紅，使得整棵楓樹也變成紅色的，我們以鋸齒的造型來表現楓葉的形態，加強楓樹的造型。

① 胖胖樹幹三隻腳

② 上有鋸齒圓圓頭

③ 左右伸出二隻手

④ 虛線樹紋尖角葉

植物悄悄話
以雲朵和細
樹根來表現遠方的樹
木，黃色與橙色的顏
色表現出秋冬的楓葉
的感覺，利用色鉛筆
畫出筆觸會讓樹木增
添幾分秋意。

① 畫出二片扁雲朵

② 半圓弧形一朵朵

③ 細長樹幹畫雲下

仙[ㄒㄧㄢ] 人[ㄖㄣ] 掌[ㄓㄤ]

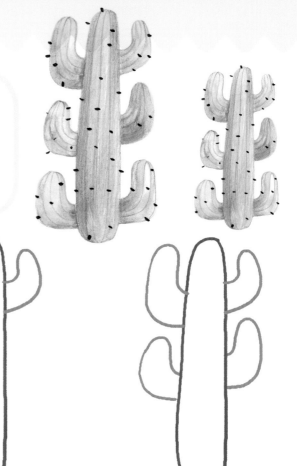

教你怎麼畫

　　這種柱形仙人掌是沙漠植物，所見的形體是他的莖，是為了儲存水分流失及保護自己，葉子上就形成許多針刺，也可以開出美麗花朵。

① 一根柱子直又長

② 頭上長出圓牛角

③ 彎角左右對稱長

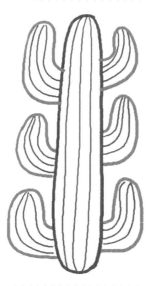

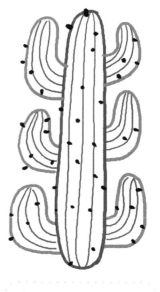

④ 三對彎角成一串

⑤ 通通畫上直線條

⑥ 點點針刺長上頭

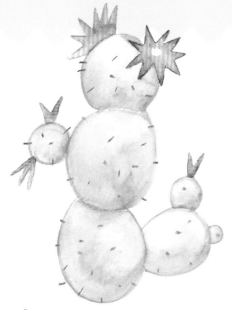

植物悄悄話
仙人掌除了能在嚴酷的沙漠內
生長，也能在冰天雪地下過寒冬，順
應天氣與地形的變化，其植物形體和
構造也和一般植物大迴迴異。

① 紫色小花像太陽

② 大圓小圓連一起

③ 下有大圓右連圓

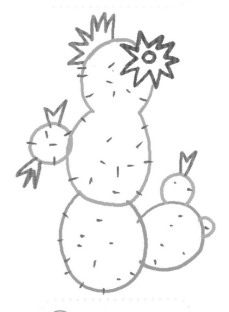

④ 小小圓圈畫邊緣

⑤ 小花尖尖長上面

⑥ 還有針刺一點點

蝸 牛 ㄍㄨㄚ ㄋㄧㄡ

像我這樣畫

　　請注意：『蝸牛屬於軟體動物，並不是昆蟲類！』蝸牛的頭部包含二對觸角(大小各一)和眼睛、嘴巴。眼睛長在觸角的頂端，視力很差只能看見幾公分遠的東西，但能夠辨別顏色。

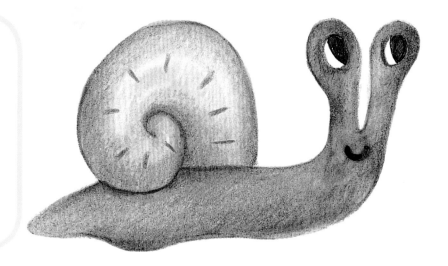

① 彎彎螺旋一筆畫

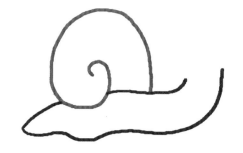

② 軟軟身體直又長

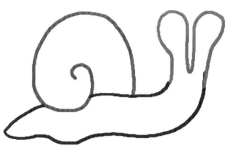

③ 冒出二個大觸角

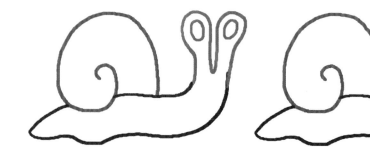

④ 大大圓圈觸角前

⑤ 大大眼睛彎彎嘴

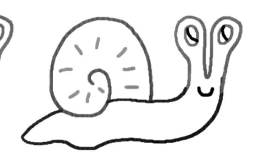

⑥ 殼上放出光芒線

昆蟲小發現

想要捕捉瓢蟲，可要靠
好眼力，因為它的體型很小。在
它的翅鞘（最外層）像上了一層
亮光漆，可以保護身體和翅膀，
而點點斑紋是它美麗的特色。

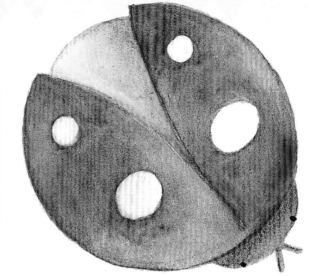

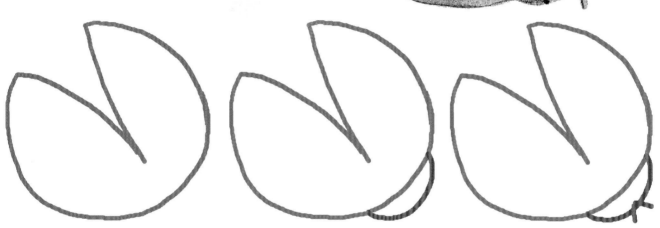

① 圓圓身體尖角切　② 圓圓小頭冒半邊　③ 伸出二根小天線

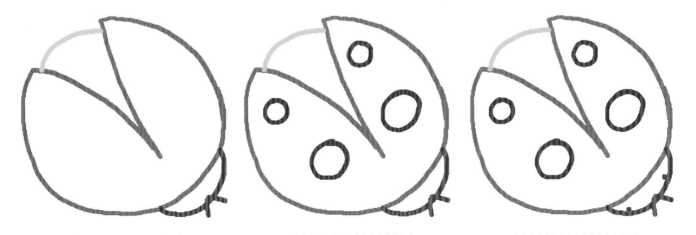

④ 屁股圓圓藏裡面　⑤ 圓上畫出小圓圈　⑥ 點點眼睛畫頭前

瓢ㄆㄧㄠˊ 蟲ㄔㄨㄥˊ

像我這樣畫
瓢蟲有一個小小的頭部、大大圓圓的翅鞘(像殼的東西)，表面常有斑點和花紋，那也是為它命名的依據，例如：有七個黑點的叫「七星瓢蟲」！～

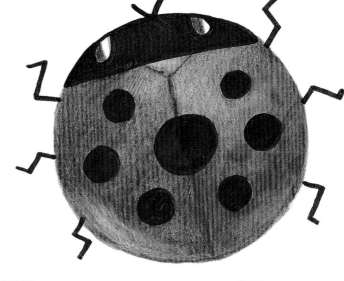

① 圓圓身體大又圓

② 一條橫線畫上面

③ Y腳細細又長長

④ 眼睛頭頂兩端畫

⑤ 上有天線下有點

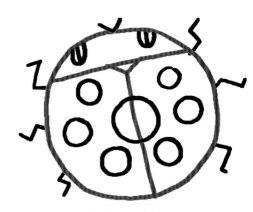

⑥ 閃電腳伸出二邊

昆蟲小發現

瓢蟲是常見
的小型甲蟲，穿梭在
花叢之間，外表光澤
豔鮮，可愛嬌小的身
體和細步走態，讓它
有「淑女蟲」之稱，
也稱「花大姐」或「
花豆娘」。

① 小小圓圈畫中線

② 彎彎眼睛小天線

③ 上下半圓直線連

④ 波浪翅膀連半圓

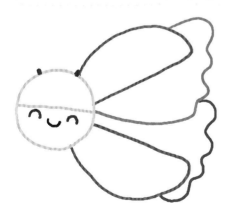

⑤ 波浪連圓和翅膀

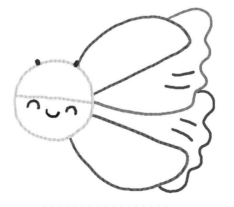

⑥ 畫出斜線翅膀揮

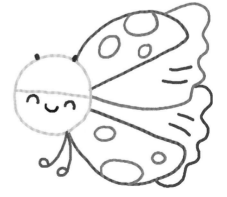

⑦ 小小腳丫和圓點

 獨_{ㄉㄨˊ} 角_{ㄐㄧㄠˇ} 仙_{ㄒㄧㄢ}

小小昆蟲

 像我這樣畫

　　獨角仙又叫做"兜蟲"，雄蟲頭上有一副犀角狀的角，全身像穿上堅硬皮革一般，頭上的角也是它的武器，將角插入對方身體下方，抬頭撬開，把對方摔的四腳朝天。

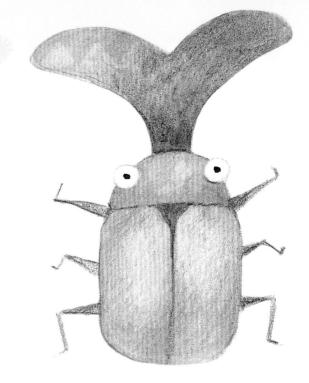

① 二個小小的圓圈　② 大大半圓直線連　③ 方方身體連半圓　④ 丫字腳長畫中線

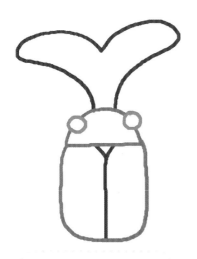 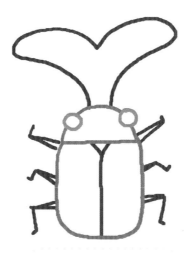 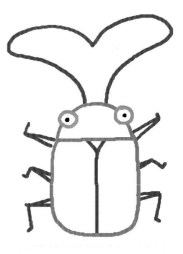

⑤ 分岔二角像噴泉　⑥ 六隻小腳像閃電　⑦ 畫上黑點小小眼

昆蟲小發現

兜蟲是夜行
昆蟲具趨光性，所以
夜晚時想觀察它們，
可於較光亮的地方尋
找。日本流行將之當
成寵物或電玩遊戲，
而事實上它卻是一種
植物的害蟲呢！

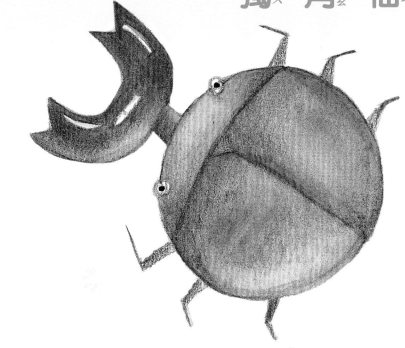

① 大半圓與小半圓　② 尖角連起二端點　③ 又大又圓盔甲身　④ 畫出斜斜一直線

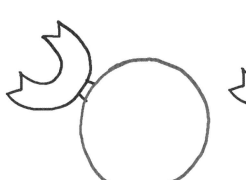

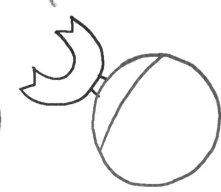

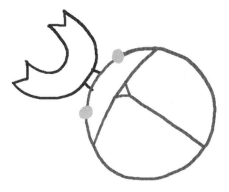

⑤ 二點小眼ㄚ中線　⑥ 眼睛上黑黑二點　⑦ 六隻彎彎腳鉤爪

鍬<small>ㄑㄠ</small> 形<small>ㄒㄧㄥ</small> 蟲<small>ㄔㄨㄥ</small>

像我這樣畫

　　鍬形蟲的角形狀像圓鍬，是名稱由來的一種說法，也是很多甲蟲迷的最愛，身上像是穿了一層盔甲，模樣像是全副武裝的中世紀武士一樣雄壯威武！夏天的夜晚樹叢裡傳來窸窣的聲音，可能就是鍬形蟲要出來活動囉～

<div style="text-align: right">小小昆蟲</div>

66

① 小小二圓像珍珠　② 一條彎線串二圓　③ 扁扁方條彎線下　④ 盔甲外殼圓又方

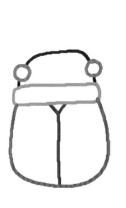 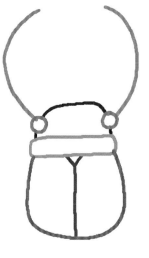 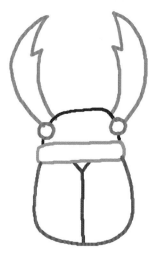 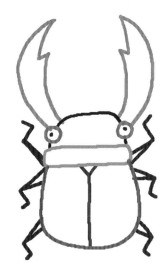

⑤ 中間丫腳細長長　⑥ 伸出二條圓弧線　⑦ 二道閃電與頭連　⑧ 鉤爪六腳彎彎腿

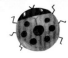

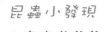

昆蟲小發現

小蜜蜂嗡嗡嗡，
飛到西又飛到東，
整天忙著勤做工，
收穫滿盈好過冬。
黃色與黑色為主要的
顏色、短短圓圓的翅
膀和六隻腳，是它最
大的特徵！

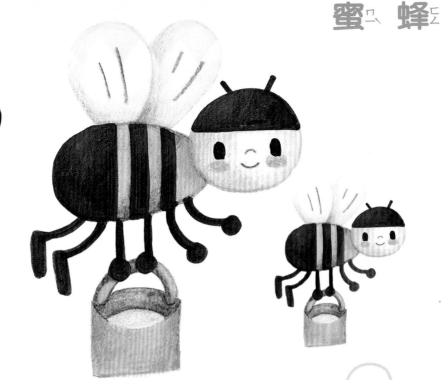

① 一個大圓連小圓

② 頭上一線身五線

③ 伸出天線二小眼

④ 小小翅膀短又圓

⑤ 二片翅膀努力飛

⑥ 六隻彎彎腳圓頭

⑦ 手裡握一隻手把

⑧ 一桶花蜜好過冬

蝴蝶 ㄏㄨˊ ㄉㄧㄝˊ

像我這樣畫

小時候是醜醜的毛毛蟲，長大了破蛹而出，就變成一隻美麗的蝴蝶，天晴的時候就可以看見蝴蝶翩翩飛舞，夜晚就早早休息，有著規律的生活。

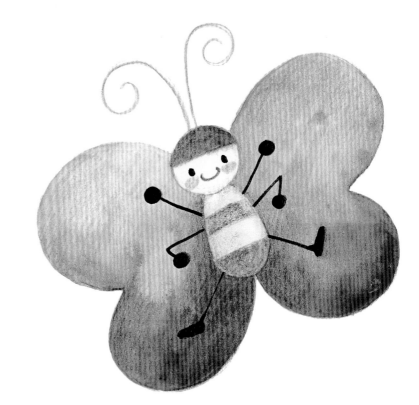

 ① 小小圓頭分一半

 ② 橢圓身體連小圓

 ③ 畫三條彎彎弧線

 ④ 二個小眼彎彎嘴

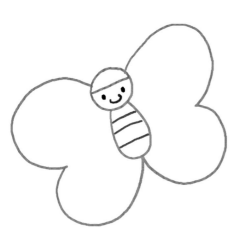 ⑤ 大大翅膀左右3

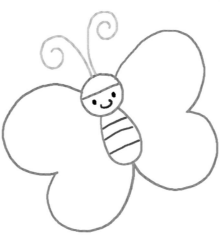 ⑥ 捲捲觸鬚頭上長

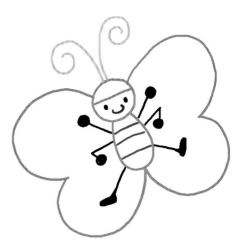 ⑦ 六隻小腳身體旁

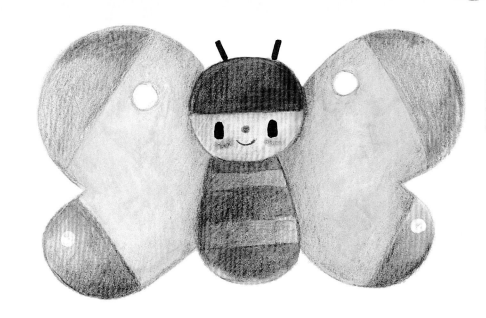

昆蟲小發現
台灣地處熱帶
及亞熱帶，一年四季
都有蝴蝶出現，它的
翅膀上覆滿鱗片和細
毛，鱗片顏色大小不
同，經過排列之後，
形成了美麗的羽翼！

① 一個小小的圓圈　② 分出中線下橢圓　③ 橢圓畫四條橫線　④ 左右翅膀對稱長

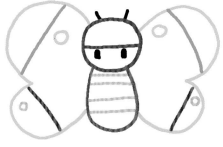
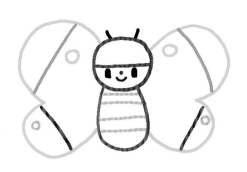

⑤ 穿上美麗的衣裳　⑥ 二點小眼和天線　⑦ 小小鼻子和彎嘴

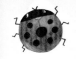
蝴ㄏㄨˊ 蝶ㄅㄧㄝˊ

像我這樣畫
　觸角是蝴蝶重
要的感覺器官，眼
睛、耳朵和鼻子不太
靈光，遠遠的花香就
只有靠觸角這天線來
分辨了，最遠可分辨
1～2公里外花朵的香
味喔！～

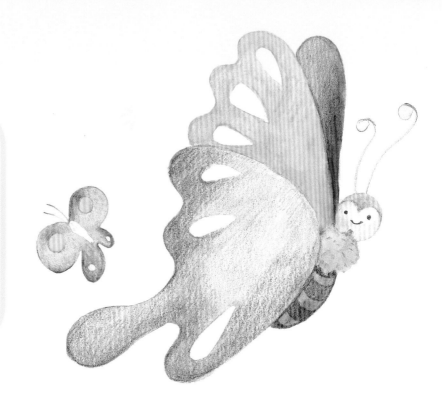

① 彎彎翅膀像波浪　② 毛毛胸口小圓頭　③ 臉上畫出小海鷗　④ 長長弧線橢圓身

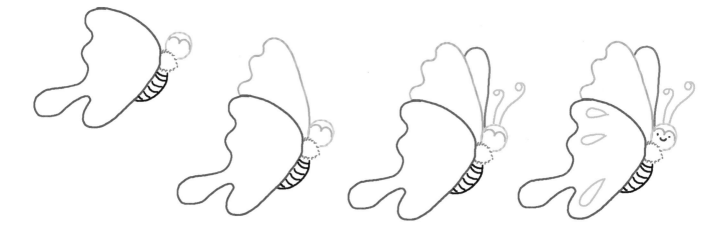

⑤ 還有彎線一條條　⑥ 波浪連頭和翅膀　⑦ 二條彎捲細長鬚　⑧ 小小水滴美衣裳

昆蟲小發現
毛毛蟲是蝴蝶
的小時候，每天醒來
就一直吃的飽飽的，
身上長滿毛茸茸的細
毛，長大後吐出白絲
包住自己，破蛹而出
的時候，就便成了美
麗的蝴蝶。

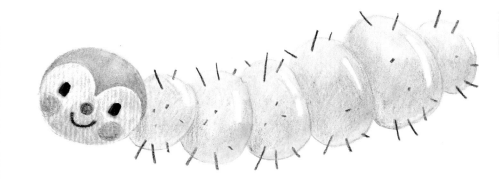

① 一個大大的圓圈　　② 小圓連大圓後面　　③ 還有大小五個圓

④ 彎彎弧線劃上臉

⑤ 有鼻有嘴二小眼　　　　　　⑥ 毛毛身體點點線

蜻 ㄑㄧㄥ 蜓 ㄊㄧㄥ

像我這樣畫

蜻蜓的幼蟲叫做水
薑ㄢ，是一種水棲昆蟲，
經過多次蛻皮後，爬出水
面羽化成蜻蜓，它的複眼
視力非凡，身手敏捷，屬
肉食性昆蟲，目標難逃出
它的視力範圍。

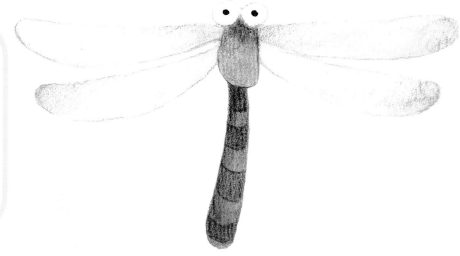

① 二個小圓身橢圓

② 細長身體尾巴圓

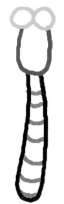

③ 畫出一條條橫線

④ 伸直長長扁翅膀

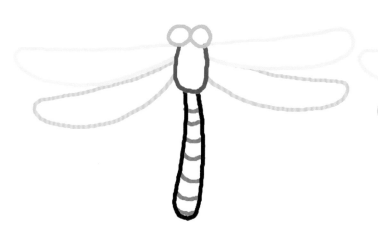

⑤ 上有二片下二片

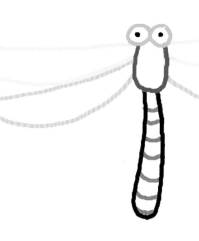

⑥ 點上二點黑眼睛

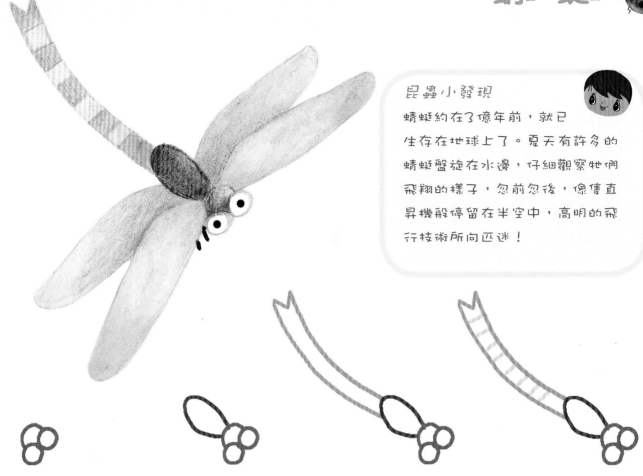

昆蟲小發現

蜻蜓約在了億年前，就已
生存在地球上了。夏天有許多的
蜻蜓盤旋在水邊，仔細觀察牠們
飛翔的樣子，忽前忽後，像傳直
昇機般停留在半空中，高明的飛
行技術所向匹迷！

① 半圓連起二小圓　② 上連長形橢圓圈　③ 身體長長缺角尖　④ 疊起一條條橫線

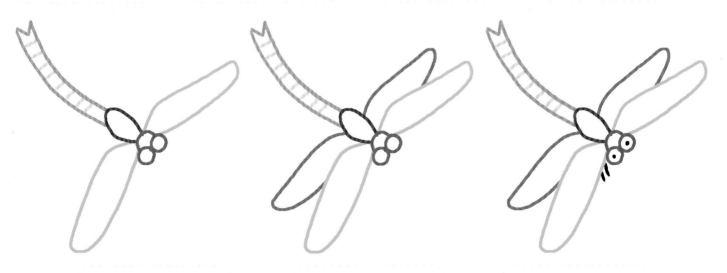

⑤ 向外伸出長翅膀　⑥ 前面一對後一對　⑦ 大大雙眼細細腿

螞蟻

像我這樣畫

　　螞蟻是一種非常勤勞的昆蟲，他們是個有秩序的社會組織，分工合作的去完成份內的工作與生活，每天來來回回不停的搬動食物。螞蟻有許多種類和顏色，習性也隨之不同。

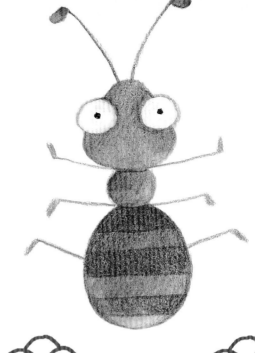

① 二個圓圓小圓圈

② 一條線串起二圓

③ 上有小圓連著頭

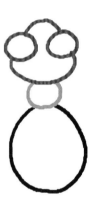
④ 下有大圓當身體

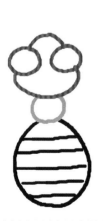
⑤ 一條一條疊線畫

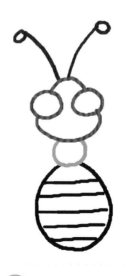
⑥ 伸出長長圓觸角

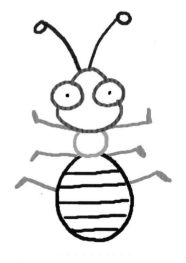
⑦ 六隻腳又細又長

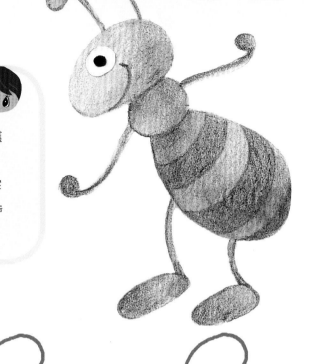

昆蟲小發現

原來小小的螞蟻早在一億多年前就已經
生存在地球上了,與恐龍同一個時代。在螞蟻
族群裡,分為四種身分:有只負責產卵的蟻
后;主要與蟻后交配的雄蟻;工蟻則要保護家
園、覓食與照顧小螞蟻;兵蟻主要職責為保衛
族群的安全,還會勇敢殺敵。

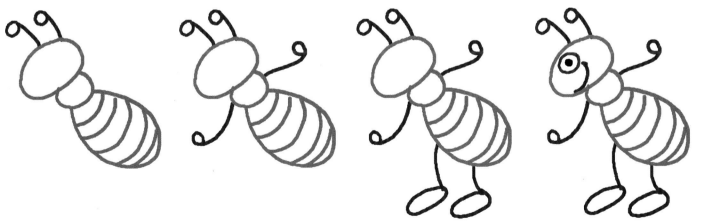

① 一個斜斜橢圓圈　② 小圓圈在圓下面　③ 渾圓身體連小圓　④ 彎彎弧線身上疊

⑤ 二條長鬚圓圓角　⑥ 伸出二手細又長　⑦ 細腳長足像穿鞋　⑧ 大大眼睛彎彎嘴

螢ㄧㄥˊ 火ㄏㄨㄛˇ 蟲ㄔㄨㄥˊ

像我這樣畫
螢火蟲漫天飛
舞，發出光芒像提著
燈籠，點綴在夜晚幽
暗的叢林裡，增添夜
色的光彩。在4月到
6月間的平地也可以
見的到牠們的芳蹤。

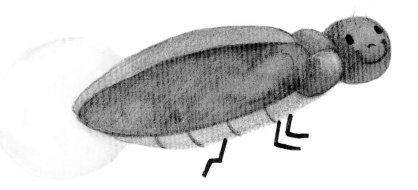

① 長長翅膀二頭圓

② 上有一片下一片

③ 小小圓圈畫胸前

④ 一道彎線分兩邊

⑤ 大半圓圈起小圓

⑥ 長長畫出一弧線

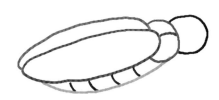

⑦ 短短疊線一條條

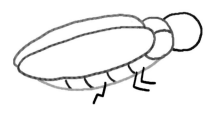

⑧ 三隻小小閃電腳

⑨ 有眼有鼻和笑臉

⑩ 二條觸鬚細又長

昆蟲小發現

森林邊的曠地上，是螢火蟲聚集的
地點；太陽下山天色轉暗時，螢火蟲逐漸
增多，活力也最強，到九點以後發光的情
形就會變少；選擇月色較暗的夜晚或沒有
光害的地方都是賞螢的好去處。

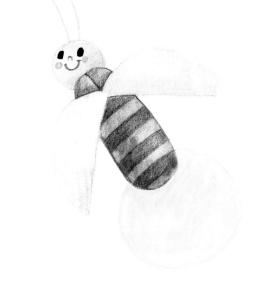

① 二半圓弧直線連　② 上有小弧分中線　③ 下有長長方橢圓　④ 條條橫線疊起來

⑤ 上有圓頭像燈泡　⑥ 眼睛鼻子還有嘴　⑦ 二條觸鬚細又長　⑧ 屁股亮出圓光芒

像我這樣畫
蟬又叫"知
了"，在夏天孵化出
來，二三年之後長大
變成成蟲，但是只有
二三週～牠在不停的
高歌歡唱後，交尾傳
宗接代後就死亡了。

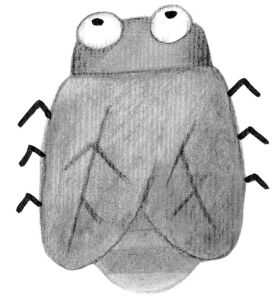

① 二個小小的圓圈　② 用線串起像眼鏡　③ 方方翅膀二角圓　④ 樹枝交叉上翅膀

⑤ 屁股圓圓藏下面　⑥ 橫條直線疊一疊　⑦ 二點眼睛黑又圓　⑧ 彎曲小腳細短短

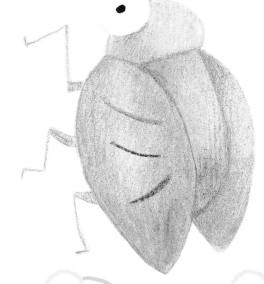

昆蟲小發現

蟬是利用牠的肚子唱出「唧～唧～唧～」的歌聲，不過只有雄蟲具有這種特質，是區別兩性最好的特徵，又叫做寒蟬或是秋蟬。在世界上壽命最長的是美國的油蟬，長達17年壽命喔！！

① 上尖下尖像樹葉

② 一個小小的圓圈

③ 畫上半圓直線連

④ 小小圓弧成雙眼

⑤ 圓弧身體長胖胖

⑥ 彎彎弧線勾上來

⑦ 又長又細閃電腳

⑧ 黑點小眼斜線條

蜘 蛛

像我這樣畫
　蜘蛛其實是節肢動物而不是昆蟲類，具有四對腳和身體只分為「頭胸部」和「腹部」，一對「觸足」是蜘蛛的感覺器官，他們會相互捕食或攻擊，難怪過著獨居的生活。

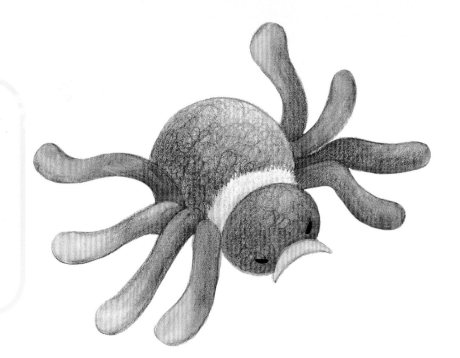

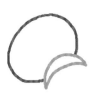

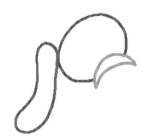

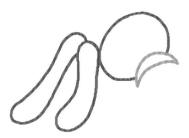

① 大圓圈住下弦月　② 又長又圓蜘蛛腳　③ 畫出一條接一條　④ 彎彎腳相連一端

⑤ 一邊共有四隻腳　⑥ 圓圓肚子繞腳旁　⑦ 毛毛圍巾頭下綁

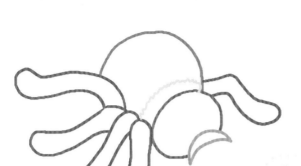

⑧ 伸出一隻彎彎腳

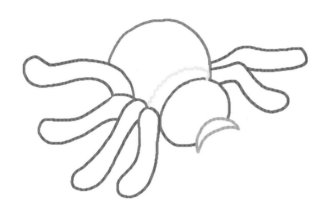

⑨ 有彎有直像手指

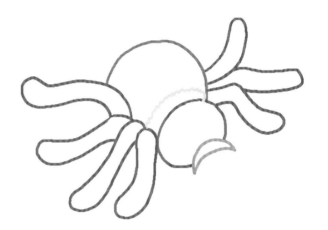

⑩ 向外張開像爬行

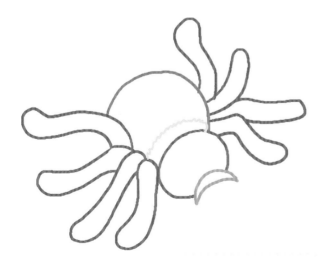

⑪ 二邊共有八隻腳

⑫ 二撇斜斜黑眼睛

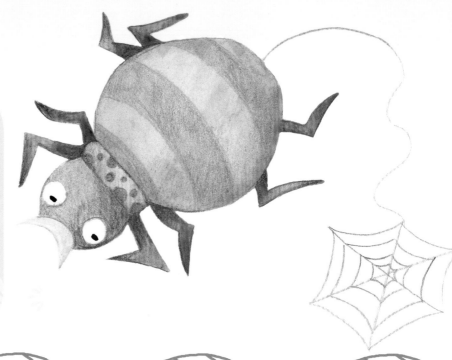

像我這樣畫

有著八隻長腳的蜘蛛，其貌不揚被認為是種有害且恐怖的生物，但蜘蛛其實是居家的益蟲，可協助除去一些惱人的蚊子或蟑螂，所以下次看到蜘蛛時，可先收起手中的殺蟲劑。

① 一個大大的圓圈

② 彎彎弧線變花紋

③ 帶上方方毛圍巾

④ 大大小小圓點點

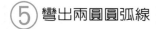

⑤ 彎出兩圓圓弧線

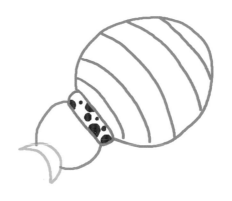

⑥ 下弦月畫在頭前

⑦ 大大眼睛眨眨眼

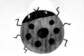
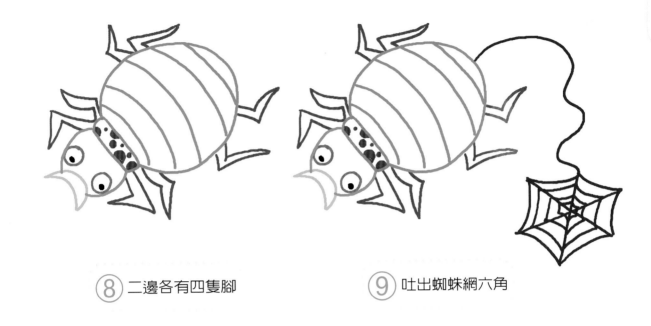

⑧ 二邊各有四隻腳　　　　⑨ 吐出蜘蛛網六角

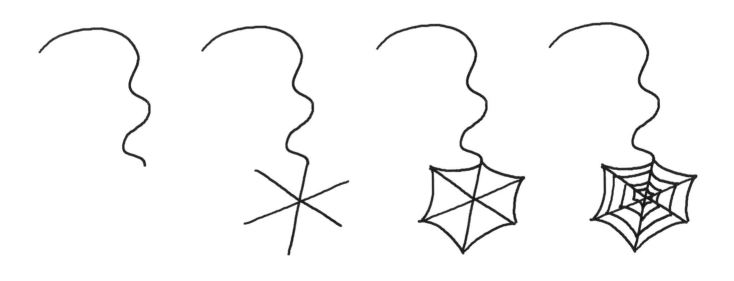

⑩ 拋出彎彎波浪線　⑪ 畫出三條交叉線　⑫ 畫線將六角相連　⑬ 越畫越小六角線

天_{ㄊㄧㄢ} 牛_{ㄋㄧㄡ}

像我這樣畫

　　天牛二條觸角一節節的，翅膀上有可愛的白色星點，猶如黑夜的天空中佈滿了點點繁星。很多地方都見到星天牛，從平地到中海拔山區，或偶爾在都市中的公園或校園裡都有機會見到牠們的身影喔！

① 方橢圓連二小圓　　② 長長身體像盾牌　　③ ㄚ字畫出中間線　　④ 一點一點像下雪

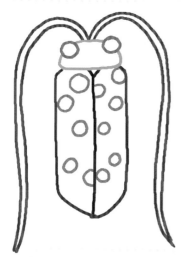

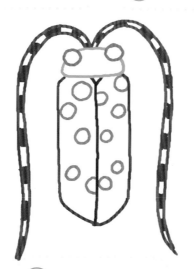

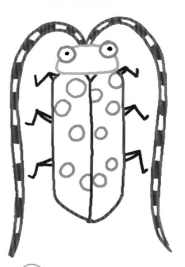

⑤ 二條長鬚向下垂　　⑥ 一節一節白黑線　　⑦ 畫出六隻閃電腿

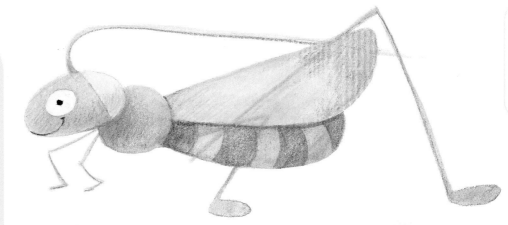

昆蟲小發現

蚱蜢的後腳很粗壯，適合於跳躍，並且可以利用後腳磨擦翅膀的脈，使翅膀振動發生聲音。蚱蜢就是蝗蟲，台語稱之為「草螟仔」。

① 斜斜一圈橢圓形

② 眼睛彎嘴線一條

③ 一個小圓連著臉

④ 彎彎弧線直線連

⑤ 下有弧線橢圓身

⑥ 一條條彎彎弧線

⑦ 向後拉出一條線

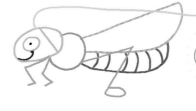

⑧ 又短又小閃電腳

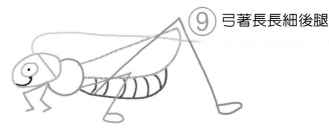

⑨ 弓著長長細後腿

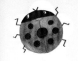

螳ㄊㄤˊ 螂ㄌㄤˊ

像我這樣畫
螳螂的頭像三角型,有著二個大大的眼睛,身體扁扁的像花葉,亦如竹葉的外形,前腳像二把鐮刀,與幼蟲一樣同為肉食性的昆蟲。

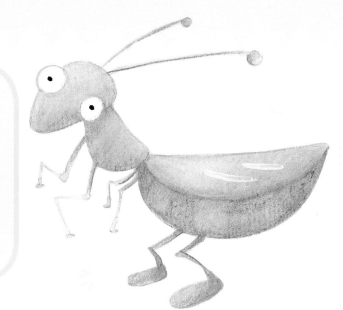

① 二個小小的圓圈

② 一條線串起兩圓

③ 方方脖子連頭邊

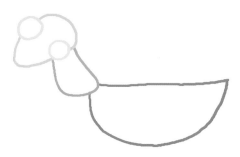
④ 大大半圓接著連

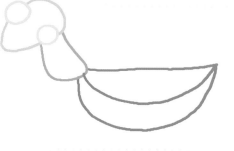
⑤ 半圓畫線像西瓜

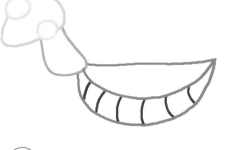
⑥ 畫出彎彎的弧線

⑦ 六隻長短閃電腳

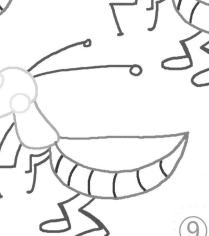
⑧ 二觸鬚長角圓圓

⑨ 二點黑黑畫成眼

螳_{ㄊㄤˊ} 螂_{ㄌㄤˊ}

① 先有二圓後三角　② 頭頂冒出二觸角

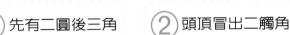

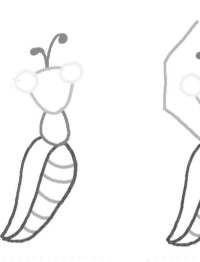

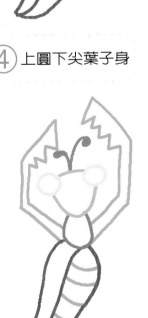

③ 上尖下圓橢圓胸　④ 上圓下尖葉子身　⑤ 五條弧線疊一邊　⑥ 伸出彎彎二條線

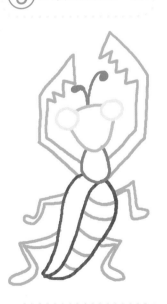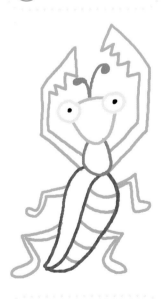

⑦ 手上二把鋸齒刀　⑧ 直線連胸與刀邊　⑨ 二邊四隻屈膝腿　⑩ 黑黑小點眨眨眼

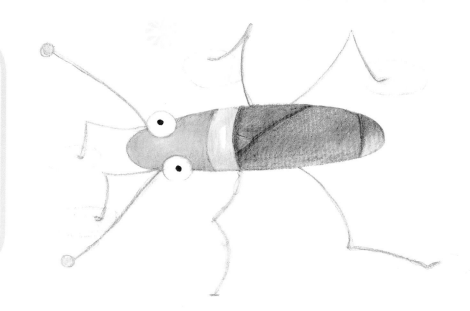

水_ㄟ 黽_{ㄇㄧㄣ}

像我這樣畫

水黽被喻為"池塘中的溜冰者"，它不僅能在水面上滑行，還能在水面上像溜冰一樣優雅地跳躍和玩耍。它能捕殺害蟲或成為魚類的食物，所以它也是人類的益蟲喔！

① 扁扁橢圓連二圓　② 身上二條彎弧線　③ 交叉兩線穿和服　④ 尾巴畫出一直線

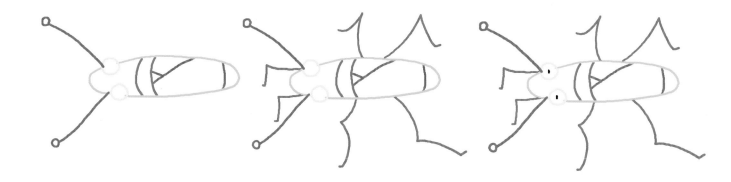

⑤ 伸出二條觸鬚角　⑥ 兩邊各有三彎腿　⑦ 黑黑小點眼睛圓

著色畫～

著色畫~

沿虛線剪下可隨意貼在草坪上⋯

沿虛線剪下，可隨意貼在葡萄藤上～

動手作卡片～

將以下的康乃馨塗上喜愛的顏色，剪下來可貼在卡片上，作任意的組合哦～

虛線為卡片摺線，實線（黑線）為裁剪線，可將剪下的康乃馨插於中間布條的裁線內，或利用泡綿膠黏在卡片上，增加立體感喔～

此為正面

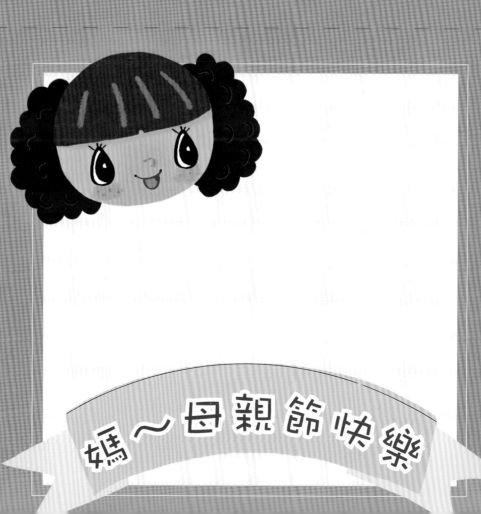

媽～母親節快樂

柔小花瓣下，花團
人類這般在花卉上
因，繽紛美麗的花
～果袋和種籽～

織物/可剪用牠帶紋路卡上碎細，附在卡片適面。

花袋內圖

拼拼樂—沿虛線剪下，貼在適合的身上～

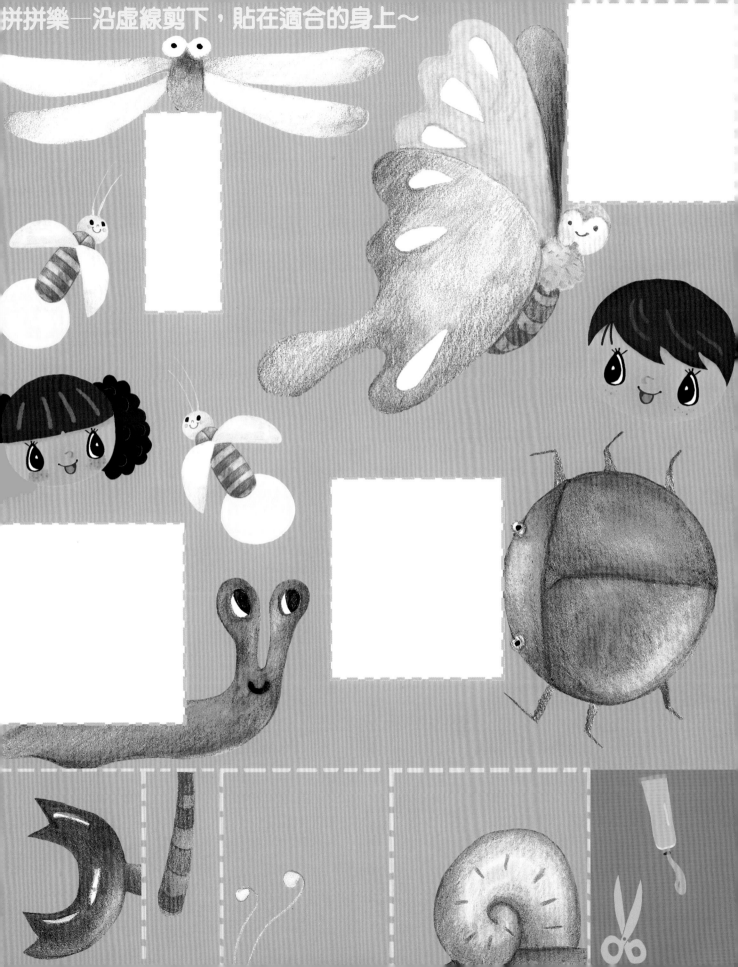

快樂塗鴉畫-2

植 物 米 昆 蟲

出版者	新形象出版事業有限公司
負責人	陳偉賢
地　址	台北縣中和市235中和路322號8樓之1
電　話	(02)2927-8446　(02)2920-7133
傳　真	(02)2922-9041
圖·文	黃筱晴
總策劃	陳偉賢
執行企劃	黃筱晴
製版所	興旺彩色印刷製版有限公司
印刷所	利林印刷股份有限公司

總代理	北星圖書事業股份有限公司
地　址	台北縣永和市234中正路462號5樓
門　市	北星圖書事業股份有限公司
地　址	台北縣永和市234中正路498號
電　話	(02)2922-9000
傳　真	(02)2922-9041
網　址	www.nsbooks.com.tw
郵撥帳號	0544500-7北星圖書帳戶
本版發行	2006 年 3 月　第一版第一刷
定　價	NT$280元整

行政院新聞局出版事業登記證/局版台業字第3928號

經濟部公司執照/76建三辛字第214743號

國家圖書館出版品預行編目資料

植物昆蟲 / 黃筱晴文圖 .-- 第一版 .-- 台北
縣中和市：新形象/2006[民95]
　　面　：　　公分-- (快樂塗鴉畫：2)
注音版
ISBN 957-2035-74-6 (平裝)

1. 兒童畫　2. 勞作

947.47　　　　　　　　　　95002179

創意聯想─在蝴蝶
身上畫出美麗的花
紋吧～